KB101895

Marc Chagall

인고 발터 · 라이너 메츠거 **지음** | 최성욱 **옮김**

마르크 샤갈

1887–1985

시와 같은 그림

마로니에북스 | TASCHEN

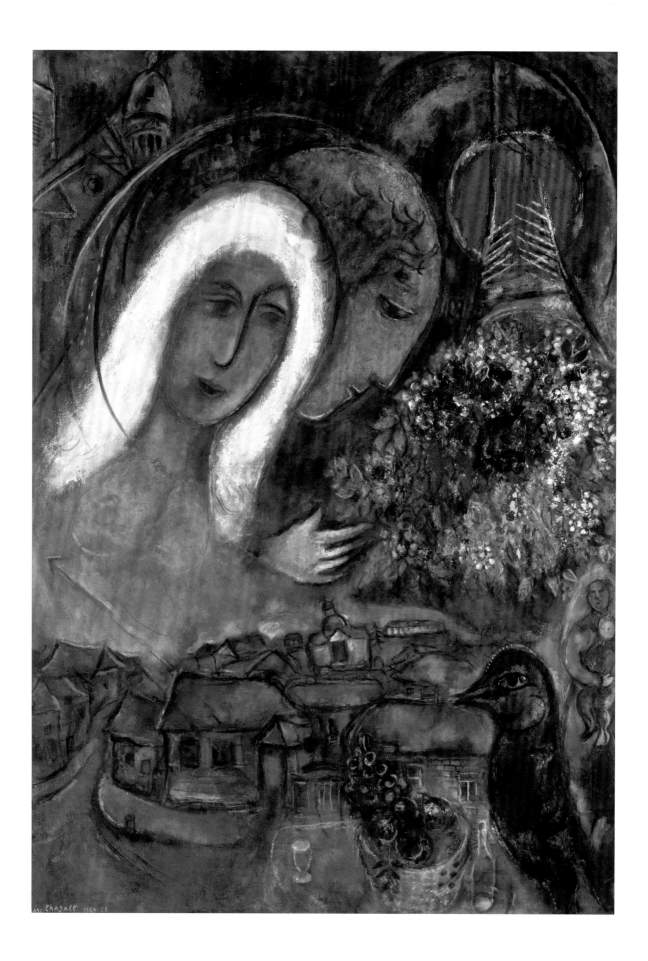

차례

러시아 시절 — 소년기

1887–1910

시인이자 몽상가이며, 이국적인 환영을 그린 마르크 샤갈. 그는 긴 생애 동안 주변인으로, 예술적인 기인으로 살았다. 샤갈은 다양한 세계를 연결하는 중개자였다. 유대인이었지만 우상을 금하는 관습을 당당히 무시했고, 러시아인이었지만 자기 만족에 익숙한 나라를 뛰쳐나왔고, 가난한 부모 밑에서 성장했지만 프랑스 미술계의 세련된 세계로 도약했다. 융화와 관대함을 지향하는 서양 문화는 주변인이 어떻게 적응하느냐에 따라 그 가치가 달리 평가되지만, 샤갈은 전 생애에 걸쳐 주변인으로서 독자적인 매력을 구체화했다. 그는 평범하지 않은 자신의 인생을 기묘한 이미지로 형상화했다. 외로운 몽상가, 내면에 늘 가득한 동심의 세계에서 살아가는 한 시민, 그리고 경이로움을 상실한 이방인이 만들어낸 이미지에 그의 삶과 예술이 모두 녹아 있다. 샤갈은 주변의 모든 것을 이미지로 만들었다. 독실한 신앙과 모국에 대한 사랑이 담긴 작품들은, 현대 사회가 차이를 인정하고 서로 존중하기를 바라는 절박한 호소이다.

마르크 샤갈은 1887년 7월 7일 비텝스크 유대인의 가정에서 아홉 남매 중 첫째로 태어났다. 동유럽의 유대인 사회는 작고 평화로웠으며, 샤갈이 『나의 삶(Ma Vie)』에서 말한 바에 따르면, 사람들은 유대 교회와 가정집과 상점들 속에서 조용하게 살았다. 인구 5만 명 가운데 유대인은 절반 정도였지만, 비텝스크는 나무로 만든 집과 전원적인 분위기, 그리고 가난함과 같은 동유럽 유대인 공동체 슈테틀의 특색을 모두 갖추고 있었다. 당시 러시아에 살고 있던 유대인은 공립학교에 입학할 수 없었지만, 어머니 페이가 이타는 샤갈이 유대인 초등학교 헤다르를 마치자 교사에게 뇌물을 주고 그를 공립학교에 진학시켰다. 그래서 샤갈은 힘든 노동과 동족 중심의 유대인 공동체에서 탈출할 수 있었다. 그는 초라한 환경에 얽매이는 대신 바이올린과 성악을 배웠으며, 그림을 그리기 시작했고, 유대인의 언어인 이디시어가 아닌 러시아어로 말했다. 그는 특히 코즈모폴리턴과 문화적 가치에 관심이 높은 부르주아 사회와 접할 수 있었다. 늘 지쳐 있던 청어를 파는 아버지 자하르가 샤갈에게 해줄 수 없는 것들이었다.

1906년과 1907년에 걸친 겨울, 샤갈은 친구 빅토르 메클레르와 함께 상트페테르부르크로 떠났다. 끈질긴 교섭 끝에, 유대인이 러시아의 수도에서 살기 위해

붓을 든 자화상
Self‑Portrait with Brushes
1909년, 캔버스에 유채, 57×48cm
뒤셀도르프 주립미술관

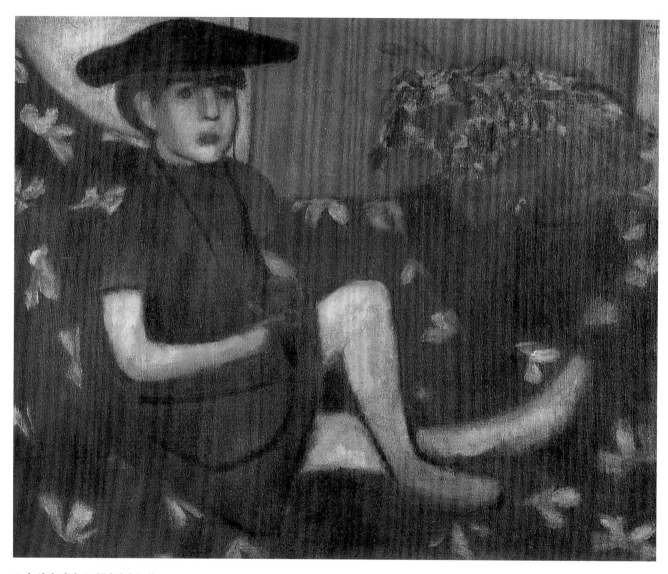

소파 위의 어린 소녀(마리아스카)
Young Girl on a Sofa (Mariaska)
1907년, 캔버스에 유채, 72×92.7cm
개인 소장

"나는 마르크입니다. 감성은 예민하고
돈은 없지만, 사람들은 내게 재능이
있다고들 합니다."
—마르크 샤갈, 『나의 삶』, 87쪽

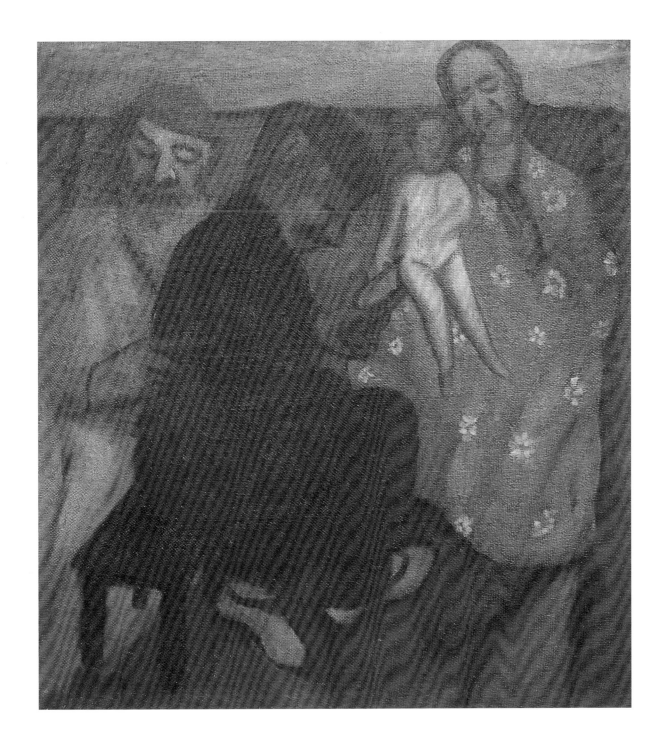

가족 혹은 모성애
The Family, or Maternity
1909년, 캔버스에 유채, 74×67cm
개인 소장

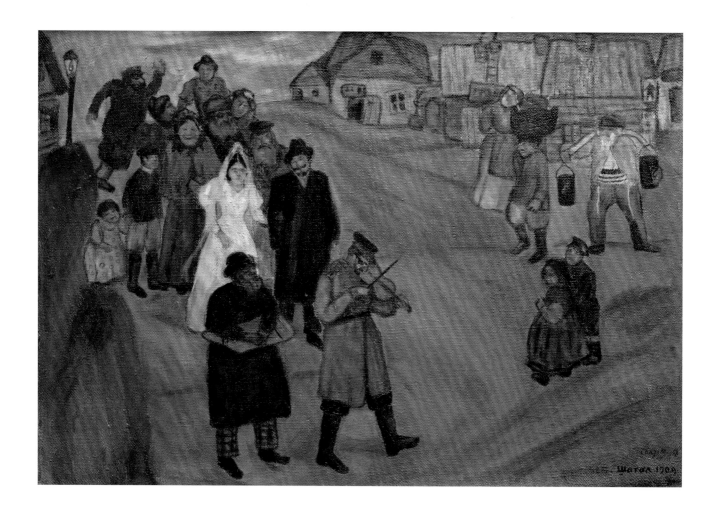

반드시 갖춰야 했던 특별거주허가증을 받아낸 것이다. 비텝스크에서 예후다 펜의 화실에 다녔던 그는, 이제 러시아 문화의 심장부에서 철저한 예술 훈련을 받을 수 있었다.

1907년 고향에 와서 그린 여동생 마리아스카의 초상화 〈소파 위의 어린 소녀〉 (8쪽)는 초기 작품 가운데 하나이자 그가 예술적 확신을 발견했다는 증거였다. 이 그림은 가족들의 회의적인 생각을 바꾸어놓았다. 베레모를 쓴 그림 속의 소녀는 사진 모델처럼, 커다랗고 긴 의자에 기대어 요염하게 다리를 꼬고 앉아 있다. 가족들은 정통파 유대교인이었지만 사진 찍는 것을 꺼려하지 않았기 때문에, 생활 소품을 배경으로 다소 경직된 자세를 취한 이 그림의 사진 같은 분위기를 친숙하게 받아들였다. 인물과 담요 사이의 음영에 의한 대비, 그리고 신체의 윤곽선을 부드럽고 둥근 선으로 흐릿하게 표현한 장식적인 평면성은 당시의 상트페테르부르크 회화에서 받은 영향이다. 아직 기술적인 약점이 보이기는 하지만, 이러한 특징은 모델의 손과 발의 표현에서 뚜렷하게 나타난다.

이듬해에 비텝스크에서 그린 〈앉아 있는 붉은 누드〉(12쪽)에서는 매우 달라져 있다. 이 작품은 강렬하고 독창적이다. 이 즈음 샤갈은 유명한 '즈반체바 학교'에 장학금을 받고 입학했다. 이 학교는 서유럽과 상징주의 회화를 옹호하는 영향력 있는 예술가들과 중요한 관계를 맺고 있던 레온 바크스트가 가르치는 곳이었다.

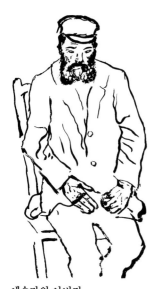

예술가의 아버지
The Artist's Father
1907년경, 먹과 세피아, 23×18cm, 개인 소장

후기 상징주의 그룹의 정기간행물 「미르 이스크스트바(예술세계)」의 발기인이기도 한 그에게서 샤갈은 예술가로서 갖춰야 할 감각을 배웠다. 샤갈은 이때 새로운 시각적 표현 방법을 배운 것이 틀림없다. 이 작품에서 작가는 나체를 정면으로 그려 중량감 있는 육체적 특징을 노골적으로 묘사하고 있다. 마리아스카 작품에서 보인, 습작 같은 소심한 느낌과는 확연히 다르다. 인습에 얽매이지 않고 붉은 색조와 녹색의 화초를 대비한 점은 샤갈이 당시 프랑스 회화, 특히 앙리 마티스에 이미 정통했음을 암시한다. 인물을 토르소처럼 머리와 손발이 없는 누드로 묘사함으로써 더욱 황홀한 작품이 되었다.

〈붓을 든 자화상〉(6쪽)에서 경멸하는 듯한 눈빛을 보내고 있지만, 샤갈은 독선적이거나 위엄 있는 귀족 예술가는 아니었다. 그러나 1909년의 그는 더 이상 천진난만한 시골청년도 아니었다. 상트페테르부르크에서의 습작 시절, 샤갈은 미래의 작품에서 전형적인 특징이 될 마을의 정경과 농부의 생활, 그리고 작은 세상에 관한 친밀한 시선과 같은 주제와 모티프에 관심을 가졌다. 경제적인 문제나 명성을 얻을 가능성이 많은 자유로운 대도시의 생활이 뚜렷이 대비됨을 깨닫고, 샤갈은 비로소 슈테틀을 부드럽고 따뜻한 시선으로 바라볼 수 있게 되었다.

10쪽
러시아의 결혼식
Russian Wedding
1909년, 캔버스에 유채, 68×97cm
취리히, 뷔를레 재단

탄생
Birth
1910년, 캔버스에 유채, 65×89.5cm
취리히 미술관

앉아 있는 붉은 누드
Red Nude Sitting Up
1908년, 캔버스에 유채, 90×70cm
개인 소장

"여전히 상기된 얼굴에 곱슬머리였던 나는,
난생처음으로 아버지에게서 받은 27루블을
주머니에 넣고 친구를 따라
상트페테르부르크로 떠났다.
주사위는 던져졌다."
―마르크 샤갈, 『나의 삶』, 64쪽

꽃다발을 든 여인
Woman with a Bouquet
1910년, 캔버스에 유채, 64×53.5cm
개인 소장

이러한 시선은 1909년에 그린 다른 작품 〈가족 혹은 모성애〉(9쪽)를 풍부하게 만든다. 넓은 공간에 평온한 인물과 자연스러운 동작이 엄숙함을 자아내어, 유대교의 일상적인 의식을 시대를 초월한 성상화의 안락함으로 변모시켰다. 그림의 구도는 대사제와 성모자, 요셉이 등장하는 예수의 할례의식을 담은 전통적인 회화에 바탕을 둔다. 샤갈은 일상의 풍경에 성서 이야기를 형식적인 구도로 차용함으로써, 그림을 우의적으로 해석할 수 있게 했다. 그는 소박함과 상징적으로 구현된 형식 사이에서 자신만의 예술적 기교를 유지했다. 이 기법은 당시 그의 우상이던 폴 고갱이 남태평양에서 그린 예수 탄생 그림에서 영향을 받은 것이다.

한편 〈러시아의 결혼식〉(10쪽)은 풍속화처럼 보이지만 사실, 샤갈의 개인적인 행복을 반영한 작품이다. 1909년 가을, 샤갈은 테아 바흐만을 통해 유대인 보석상의 딸 벨라 로젠펠트를 만났다. 벨라도 비텝스크 출신으로 모스크바에서 공부하고 있었다. 둘은 1915년에 결혼했다. 샤갈은 벨라에게 많은 작품을 선물했는데, 두 사람의 특별한 조화 속에서 탄생한 그림이었다.

『나의 삶』에 샤갈은 다음과 같이 적고 있다. "심각한 표정을 한 남자들과 여자들로 집 안이 가득 찼다. 검은 사람들이 모여서서 햇빛을 가렸다. 소음과 속삭임, 그리고 갑작스럽게 터지는 갓난아기의 울음소리. 어머니는 창백하고 핏기 없는 얼굴로 발가벗은 채 침대에 누워 있다. 남동생이 막 태어났다."(『나의 삶』, 45‒46쪽) 샤갈은 1910년 이 장면을 초기 러시아 시절의 중요한 작품 〈탄생〉(11쪽)에 그려 넣었다. 극적인 광선처리 때문에 마치 무대 위에서 일어난 일처럼 느껴지는 이런 표현 기법은, 샤갈이 무대장치를 디자인했던 바크스트에게서 어떤 영향을 받았는지 알 수 있게 한다. 왼쪽에는 붉은색 덮개로 강조된 침대 위에 진한 피로 얼룩진 어머니가 지쳐 누워 있다. 유모는 성직자 같은 자세로 조금은 부자연스럽게 아이를 안고 있다. 침대 아래에서 웅크리고 있는 턱수염이 난 인물은 아마도 아버지일 것이다. 오른쪽에는 호기심 많은 이웃들과 농부들(늙은 유대인은 암소를 끌고 왔다)이 방으로 밀치며 들어오고 있고, 창밖에서 방 안을 들여다보는 이들도 보인다.

성가족과 유모, 그리고 탄생을 함께하기 위해 온 목동과 같은 예수 탄생의 전통적인 인물들이 모두 그림 속에 등장한다. 그러나 작가는 성서 속의 이야기를 모두 배제했다. 실제로 두 여인이 있는 왼쪽의 탄생 장면과 단순한 구경꾼일 뿐인 남자들이 있는 오른쪽 사이에는 구도상의 엄격한 구분이 있다. 『나의 삶』에 묘사된 개인적 경험, 탄생이라는 일상적인 사건, 기독교적 모티프에 대한 암시 등이 단일화된 구조적 원리로 통합되었는데, 이 구조는 특수한 문화에서 완전히 독립한 근원적인 것이다.

그가 자서전에도 밝혔듯이, 〈탄생〉에서는 샤갈의 초기 시절의 가장 야심적인 시도를 볼 수 있다. 그것은 개념상의 한계를 넘어 새로운 통합을 창조하려는 시도였다. 그러나 시각적인 논리에 의해 인물을 배치했다고 하더라도, 작품의 형식적인 면은 만족스럽지 못하다. 개념적인 설득력은 있지만, 그림은 반으로 나뉘었다. 샤갈은 개념적인 통찰의 복잡성을 표현할 새로운 예술 언어를 찾고 있었다. 그러나 당시 초기 단계에 머물러 있던 러시아의 예술에서는 더 이상 어떤 영감도 기대할 수 없었다. 답을 찾을 수 있는 유일한 곳은 세계 예술의 중심지 파리였다.

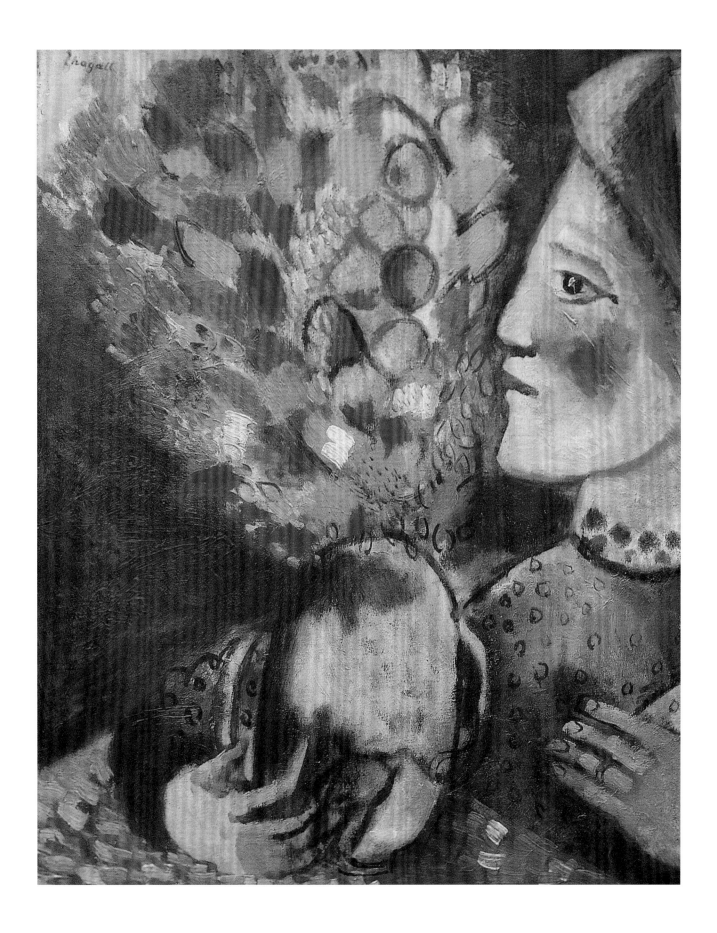

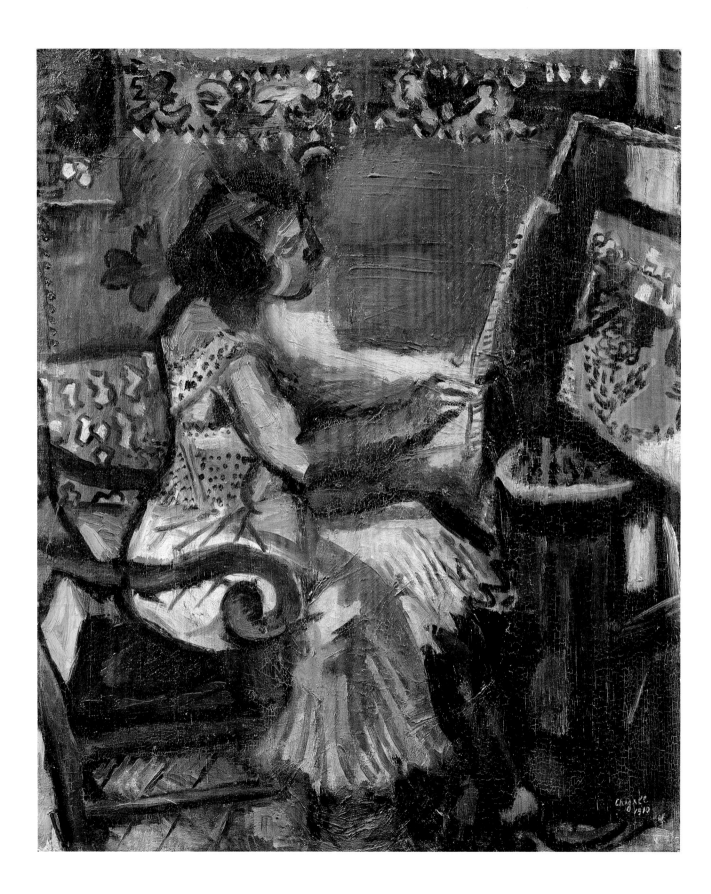

파리 시절
1910-1914

당시 러시아의 전도유망한 젊은 예술가들은 조국보다 파리에서 더 빨리 인정받을 수 있다고 생각했다. 무희, 음악가, 작가와 화가들로 조직된 세르게이 디아길레프의 러시안 발레단은 장엄하고 이국적인 분위기를 연출하여 파리에서 센세이션을 일으키며 청중을 매료시켰고, 동방에 대한 동경을 불러일으켰다. 러시아는 '그러한 동경 속에' 있었다. 알렉세이 폰 야블렌스키, 바실리 칸딘스키, 자크 립시츠 등 세계적인 명성을 얻은 모든 예술가가 모더니즘의 발상지 파리에서 경험을 얻고 싶어했다. 바크스트는 디아길레프와 함께 일하기 위해 1909년 파리로 떠났으며, 샤갈 역시 1910년 가을, 상트페테르부르크의 후원자 막스 비나베르에게서 자금을 얻어 나흘간 기차를 타고 파리로 갔다. 그는 동료 러시아인들이 살고 있던 몽마르트르의 아파트식 공동주택에 첫 번째 화실을 꾸렸다.

"내가 당장 고향으로 돌아가지 못하는 것은 파리와 고향 사이의 거리 때문이다." 샤갈은 불안정한 시골뜨기 예술가의 혼란을 회고록(『나의 삶』, 100쪽)에서 불평 섞인 어조로 말했다. 젊은 샤갈은 파리의 미술세계 속으로 뛰어들었다. 그는 폴 뒤랑 뤼엘의 갤러리에서 인상파 화가들의 작품을 보았고, 베른하임 미술관에서 처음으로 고갱과 빈센트 반 고흐의 원작을 보았다. 그리고 가을에 열린 살롱에서 마티스의 작품을 보고 크게 감명 받았다. 또한 "루브르에서 나는 불확실성에 종지부를 찍었다"라고 고백하고 있다. 옛 거장들을 발견했던 것이다. 파리에 도착하자마자 완성한 〈모델〉(14쪽)과 같은 유화에서, 프랑스 예술의 전통과 맺은 새로운 관계를 볼 수 있다. 배색에 있어 러시아 시절 작품들의 어둠이 아직 남아 있기는 하지만, 두껍게 바른 물감과 색채가 있는 붓놀림으로 캔버스의 표면을 문질러 병렬 배치한 점 등은 당시의 색채 이론을 반영한 부분이다. 이 작품의 주제는 작업실 장면이다. 따라서 이 그림은 작가 자신의 작업에 대한 명상이다. 모델은 붓을 들고 그림을 그리고 있는데, 이것은 당시의 창조적인 사회 분위기를 비유적으로 전달한다. 예술은 일상생활의 전반에 펴져 있었다. "돈이 없어서 오이 한 조각밖에 살 수 없었던 시장에서부터, 푸른 작업복을 입은 노동자, 입체파의 열렬한 신봉자에 이르기까지, 모든 것은 척도와 명료성, 형태에 대한 명확한 감각을 증명하고 있었다."(『나의 삶』, 102쪽) 샤갈은 창의적인 재능에 대해 이와 같이 기록했다.

자화상
Self - Portrait
1910년, 종이에 펜과 먹, 14.7×13.1cm
파리 국립근대미술관(퐁피두센터)

모델
The Model
1910년, 캔버스에 유채, 62×51.5cm
개인 소장

이 창의적인 재능이야말로 그가 작품에 적용하고 싶었던 것이었다. 샤갈은 가난에서 벗어나기 위해 무엇이든 했다. 오이도 겨우 한 조각밖에 살 수 없었고, 청어도 한 마리를 사면 하루는 머리를, 다음날은 꼬리를 먹었다. 초기 파리 시절에 완성한 작품들을 보면 당시 샤갈이 얼마나 가난했는지 짐작할 수 있다. 그림들은 대부분 한 번 사용한 캔버스에 덧그려졌다. 그는 낡은 캔버스 위에 빛과 어둠의 대비를 능숙한 솜씨로 처리했다. 낡은 캔버스를 재사용한 것은 재정적인 어려움 때문이었지만, 한편으로는 그 자체가 하나의 표현 수단이 되었다. 사실 이러한 표현 방법은 입체주의자 특유의 화법이었다.

1911년에 그린 〈본성 II〉(18쪽)에서 샤갈은 입체파를 향한 그의 첫 번째 시도를 보여준다. 입체주의적인 표현 방식은 여인의 치마와 탁자 모서리의 각진 모양에서 특색 있게 나타난다. 그러나 이 그림은 또한 외형의 추상적인 핵심을 넘어서 이야기를 담고 있다. 여자는 염소를 데리고 미친 듯이 턱수염이 난 남자에게 다가간다. 겁에 질려 몸을 움츠리고 방어하는 남자는 여자의 허벅지를 움켜쥐며 그녀를 피하려 하고 있다. 남자의 두려움과 여인의 분노는 몇 백 년을 이어온 구도의 기교에 의해 전달된다. 책을 읽을 때처럼, 왼쪽에서 오른쪽으로 이동하는 힘을 느낄 수 있을 것이다.

같은 시기에 그린 〈나의 약혼자에게 바침〉(17쪽)에서, 샤갈은 〈본성 II〉와 동일한 주제를 좀 더 현대적으로 접근하여 발전시킨다. 역시 성적인 주제를 원형(原型)으로 표현했는데, 이 작품에서는 주제가 생명력으로 가득 차 있다(하지만 시각적인 기법에만 집중해서 보면 구도는 전체적으로 고요하다). 여자는 황소의 얼굴을 한 남자의 어깨를 마치 뱀처럼 감고 있다. 평온한 기색의 남자가 방어라기보다는 욕망을 암시하는 몸짓으로 다리를 잡으려고 하자 여자는 그의 얼굴에 침을 뱉는다. 이야기와 그 이야기의 상징적인 내용은 분리될 수 없다. 그것들은 인간과 동물의 조화를 통해 나타나는데, 특히 여자의 방사형의 움직임은 남자에 대한 완강한 지배력을 나타낸다. 만일 〈본성 II〉가 아직도 악의 없는 풍속화처럼 보인다면, 그런 해석은 이제 적합하지 않다. 사실 이 그림은 오랜 논쟁 끝에 1912년 봄, 살롱에 출품할 수 있었다. 샤갈은 포르노를 그렸다는 비난을 받았다. 이 그림에 대담한 암시성을 준 것은, 모티프를 일직선으로 배열하지 않고 중심부에 원형으로 배열하는 단순한 구성상의 변화였다. 이러한 방법은 샤갈이 입체파에게 배운 기법이다. 사실, 입체파는 초기 작품의 많은 기술적인 문제를 해결해주었다.

샤갈을 입체파와 관계를 맺게 한 사람은 입체파 운동의 창시자 파블로 피카소나 조르주 브라크라기보다는, 러시아 화가 소냐 테르크와 결혼한 로베르 들로네였다. 사물을 냉정하게 분석하는 정통 입체파의 시각은 샤갈과 들로네가 사물을 바라보는 방법과 달랐다. 입체주의자들이 평면의 캔버스 위에 표현하려 했던 실제 물체의 독자적인 기품에 흥미가 있었던 것도 아니었다. 추상과 표현의 이분법 역시 그들에게는 부차적인 의미였을 뿐이다. 브라크와 피카소는 사물을 이용할 때 일상적이고 유용한 지식을 통해 평범한 시각으로 사물을 바라보는 입체파의 필수적인 방법을 강조했다. 들로네와 샤갈에게 있어 입체주의는 단순한 기능성을 넘어서서 세상의 불가사의한 힘, 사물의 신비로운 생명력을 표현하기 위한 회화적인 언어였다. 이는 그들에게 기하학적 도형, 꿈, 체험, 욕망과 환상을 배열

나의 약혼자에게 바침
To My Betrothed
1911년, 종이에 구아슈, 유채, 수채
61×44.5cm
필라델피아 미술관

16

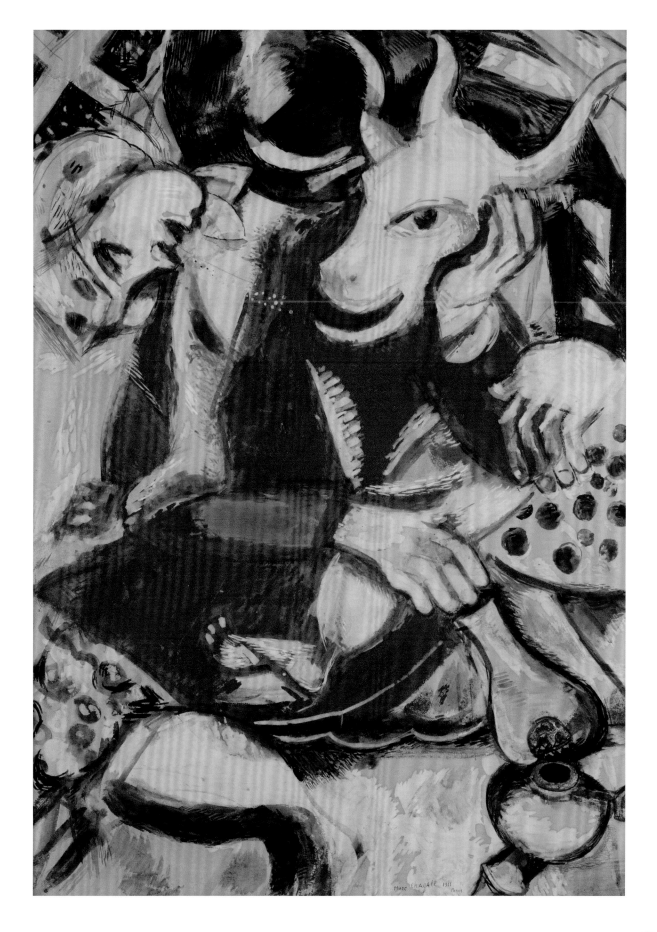

하기 위한 모델 등을 이해하기 쉬운 시각적인 논리로 재창조하는 방법을 제공했다. 상상 속의 실체는 복잡한 것이어서 적절한 표현 수단을 필요로 했다. 파리 시절, 샤갈은 입체주의자들이 사용한 복잡한 형태에서 그 해답을 얻을 수 있었다.

파리 근교에 있는 도살장 근처에는 예술가들의 거주지가 있었다. 중앙에 12면체로 된 벌집 모양의 목조 건물로 인해 '라 뤼슈(벌집)'라 알려져 있던 그곳은, 예술의 중심지라는 명성에 걸맞게 파리시가 예술가들에게 제공한 장소 중 하나였다. 세계 곳곳에서 화가와 조각가들이 국제적인 성공을 꿈꾸며 모여들었다. 라 뤼슈에는 140개 가량의 작업실이 있었다. 기본적인 시설만 갖춘 지저분한 곳이었지만 값은 아주 쌌다. 샤갈은 1911년과 1912년 사이의 겨울에 라 뤼슈의 작업실로 이사했다. 이웃에는 러시아인들이 많이 살고 있었는데, 그들 중에는 샤임 수틴도 있었다. 수틴은 고집스럽고 까다로운 괴짜였으며, 샤갈과 같은 동방정교회 유대인이었다. 이사 후, 샤갈의 그림에는 형식적인 변화가 일어난다. 이제 몽마르트르보다 넓은 공간을 쓸 수 있게 되었으며 커다란 캔버스에 그림을 그릴 수 있게 되었다. 라 뤼슈에서 그린 그림에는 대부분 1911년 작이라고 적혀 있다. 하지만 실제 제작연도를 작품을 완성한 직후에 바로 적지 않고, 나중에 적으면서 작품 연대가 뒤섞이기도 했다. 그는 모든 작품의 제작연도를 달력의 시간과는 관계없는 내면의 시간표에 의해 분류했다. 그리 중요하지 않아 보일지도 모르지만, 이런 점에서도 샤갈은 짓궂은 속임수의 대가였다. 질서정연한 관습을 가볍게 무시하고 익살스러운 내면세계에만 충실하려 했던 것이다.

1911년 작으로 명시되어 있는 〈나와 마을〉(21쪽)은 라 뤼슈에서 그린 작품이다. 파리 시절 샤갈이 완성한 표제적인 작품으로서, 방사상의 중앙 집중적 구도는 이 그림의 중요한 구성 원칙이다. 샤갈은 들로네가 사용한 부분적이고 분할된 이미

본성 Ⅱ
Interior II
1911년, 캔버스에 유채, 100×180cm
개인 소장

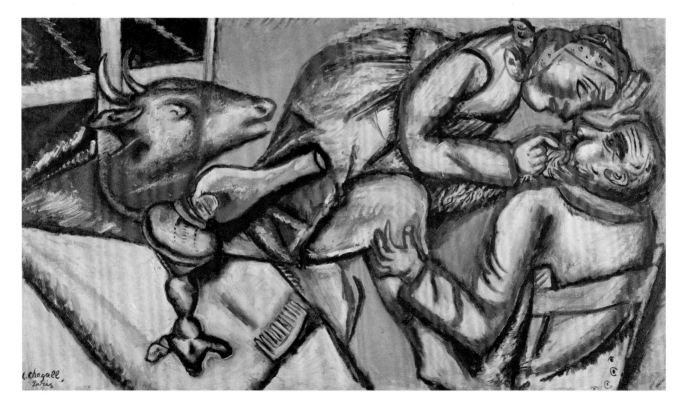

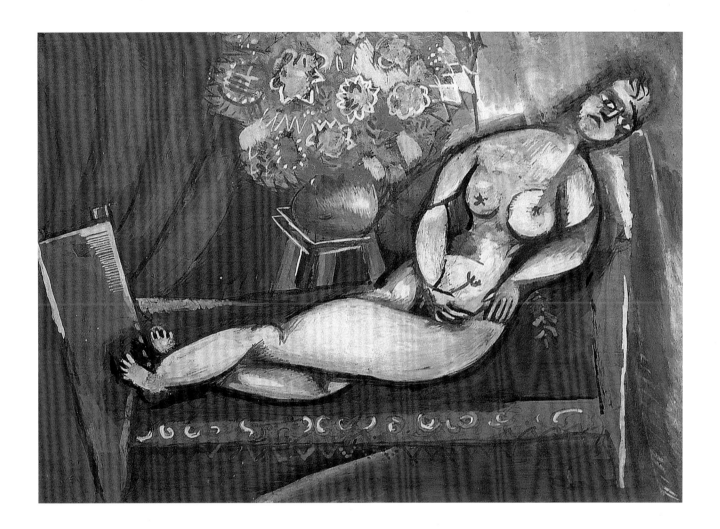

지 즉, 비유적인 요소로서 원과 태양의 유사성(자칫 단순한 색의 추상적인 배열에 그칠 수도 있는)에서 시작했다. 그리고 서로 다른 영역에서 끌어낸 모티프를 어우러지게 함으로써 생생한 통일성을 이뤄냈다. 이 그림은 네 개의 영역으로 분할되어 각각 전형적인 인물과 동물, 자연(나뭇가지 모양)과 문명(마을)으로 표현되어 있다. 여기에는 더 이상 이야기나 줄거리가 필요하지 않다. 대각선과 호(弧)가 교차하는 기하학적 배치는 주제에 질서를 부여하기에 충분하다. 입체파에서 가장 중요시하는 두 가지 충격적인 기법인 모티프의 병렬 배치와 확실한 형상의 투명성은, 이 작품에서 기억과 환상, 다양한 현실의 단편들에서 이미지를 실현하는 방법으로 시도되었다. 어린 양의 머리, 우유 짜는 광경을 그려 넣을 공간을 만드는 윤곽선, 사람들, 그리고 모든 경험과 상반되는 크기가, 조합된 선들 위에 배치돼 있다. 모든 것이 체험적인 세계를 넘어선 실재, 추억이 상징하는 상상의 세계를 표현하고 있다. 〈나와 마을〉에 그려진 일들은 모두 기억에서 나온 것이다. 작가는 자신의 심리에 의존하는 자율적인 세계를 창조하기 위해 구상적인 외관만 강조하는 입체주의를 이용했다. "마침내 파리에서, 나는 러시아에서 가끔 느끼곤 했던 비텝스크의 어린 시절에 맛본 요리의 기쁨을 표현할 수 있었다"라고 샤갈은 서술했다. 파리에 와서야 비로소 자신의 내면세계, 행복의 감정, 어린 시절에 대한 동경을 털어놓는 방법을 찾은 것이다.

기대어 있는 누드
Reclining Nude
1911년. 마분지에 구아슈. 24×34cm
개인 소장

"루브르에서 마네와 밀레 그리고 다른 작가들의 그림을 보면서, 왜 내가 러시아 그리고 러시아 미술과의 연대를 긴밀히 하지 않았는지. 심지어 나는 왜 그들의 언어로 말하지 않았는지 이해하게 되었다."
—마르크 샤갈, 『나의 삶』, 100쪽

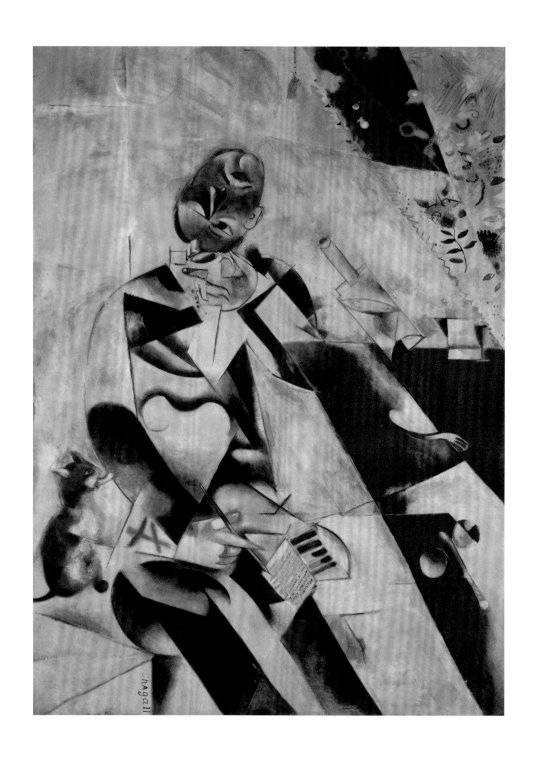

세 시 반(시인)
Half Past Three (The Poet)
1911년, 캔버스에 유채, 196×145cm
필라델피아 미술관

나와 마을
I and the Village
1911년, 캔버스에 유채, 192.1×151.4cm
뉴욕, 현대미술관, 사이먼 구겐하임 부인 기금

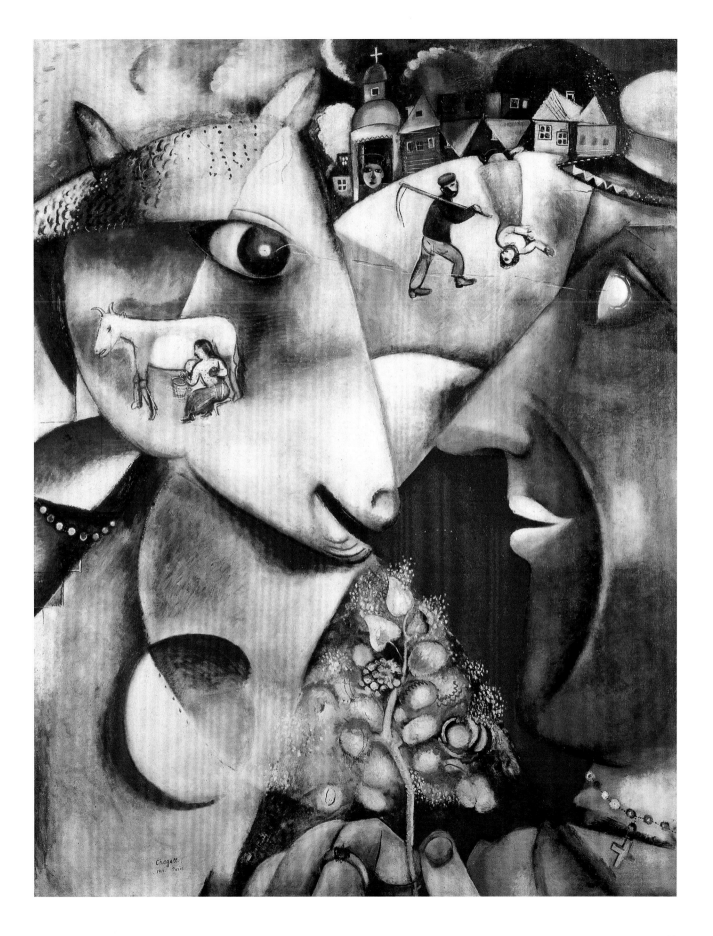

마르크 샤갈

"그는 잔다
이제 그는 일어난다
갑자기 그는 그림을 그린다
그는 교회를 상상하고 교회를 그린다
그는 암소를 상상하고 암소를 그린다
그는 정어리를,
머리를, 손을, 칼을 그린다
그는 소가 지닌 힘을 그린다
그는 작은 유대인 마을의
정결한 열정을 그린다
그는 러시아 시골의
격렬한 정욕을 그린다
프랑스에 대해서는
죽은 심장과 욕망으로 그린다
정사 장면을 그린다
그는 그의 허벅지로 그림을 그린다
그의 엉덩이에 눈이 달려 있다
그것은 당신의 얼굴이다
그것은 그림을 감상하는 당신이고
나이고
그이고
그의 약혼자이고
구석에 있는 속물이다
젖 짜는 여인
산파
신생아들은 피의 양동이 안에서 씻겨지고 있다
천상의 광기
시대를 나타내는 입
나선형과 같은 에펠탑
포개진 손들
예수
예수는 그 자신이다
그는 십자가 위에서 어린 시절을 보냈다
그는 매일 자살을 했다
갑자기 그는 그림을 그리지 않는다
그는 잠에서 깼다
이제 그는 자고 있다
그는 넥타이로 목을 조르고 있다
샤갈은 자신의 목숨이 아직도 붙어 있어
깜짝 놀란다."
— 블레즈 상드라르

"그러나 어쩌면 나의 예술은 미치광이의
예술이고, 그저 반짝이는 수은(水銀),
그림에서 솟아난 우울한 영혼일 것이다."
—마르크 샤갈, 『나의 삶』, 110쪽

러시아, 당나귀, 그리고 그 밖의 것
To Russia, with Asses and Others
1911년, 캔버스에 유채, 157×122cm
파리 국립근대미술관(퐁피두센터)

풍부한 상상력과 풍경의 모호함이 대비되는 것으로 유명한 〈나와 마을〉이라는 간결한 제목은, 〈나의 약혼자에게 바침〉(17쪽), 〈러시아, 당나귀, 그리고 그 밖의 것〉(23쪽)과 마찬가지로, 파리 시절 샤갈의 절친한 동료였던 블레즈 상드라르가 지어주었다. 동료 화가들의 치밀한 지성과 비교하면, 상드라르가 그의 시와 소설에서 사용했던, 이미지를 환기시키는 스타카토와 신조어의 무질서한 유쾌함은 샤갈이 연상한 경이로운 세계와 대조를 이룬다. 친교를 통해 샤갈에게 도움을 준 사람들은 문학계 사람들이었다. 그들은 그와 함께 시를 사랑하고, 사물의 숨겨진 의미를 탐구했다. "복숭아처럼 둘로 나누어진 천재"라고 상드라르가 친구인 샤갈에 관해 말하자, 샤갈은 〈세 시 반(시인)〉(20쪽)으로 재치 있게 화답한다. 시인은 탁자 옆에 혼자 앉아 있다. 손에는 커피 잔을 들고 있고, 그 옆에는 구미를 당기는 브랜디 병이 있다. 시인은 시적 영감을 얻으려고 애쓰는 것처럼 보인다. 그의 머리와 영혼이 육체를 떠나 이미지의 세계가 담긴 대각선 격자에서 표출되는 부분은, 그가 상상 속의 초자연적인 세계에 살고 있음을 보여준다.

커피하우스에 있는 시인에 대한 예찬은 이미 샤갈이 입체파와 기하학적인 방법을 넘어서고 있음을 보여준다. 뒤섞인 선들은 이전에는 그저 질서 관념을 드러내는 장치일 뿐이었지만, 이제 시인의 형상을 둘러싸고 머리의 자유로운 움직임을 강조하면서 영감의 힘을 독립적이고 분명하게 보여주고 있다. 샤갈은 시인의 풍부한 상상력과 자신의 독립적인 구성 원칙을 적절하게 표현하고 있다. 기하학적인 구성은 뜻밖에도 시의 의미를 전달하는 은유적 표현이 되었다.

기욤 아폴리네르는 샤갈의 세계를 '초자연적'이라 불렀다. 훗날 그는 그것을 '초현실주의적'이라고 불렀는데, 여기서 출발한 개념이 그 시대의 이름이 된 초현실주의다. 그 용어를 만든 아폴리네르는 샤갈에게는 친구라기보다는 은사였다. 그는 샤갈이 전시를 열 수 있도록 몸을 아끼지 않고 애써주었다. 샤갈도 〈아폴리네르 예찬〉(27쪽)으로 감사의 표현을 잊지 않았다. 샤갈은 다소 의욕적으로, 자신을 이방인으로 평가한 아폴리네르를 역시 신비스러운 이방인의 느낌으로 표현한 것 같다. 문자판을 암시하는 둥근 구도 안에 사과를 든 아담과 이브가 서 있는데, 두 인물은 마치 한 사람처럼 표현되어 있다. 남녀 한 몸이라는 신화적인 부분과 함께 친구 아폴리네르의 이름과 4원소(흙, 공기, 불, 물)의 언어적 상징이 씌어 있다. 샤갈의 서명도 모음이 생략된 비의적인 형태로 씌어 있다. 샤갈은 다양한 비의를 신비스럽게 융합함으로써 여러 문화 속에 이어져 온 예술에 대한 기원을 충족시키려 했다. 이것은 말의 힘을 통해서만 가능할 수 있는 것이며, 그런 점에서 이 작품은 그림이라기보다 시에 가깝다.

"나는 개인적으로 과학적인 목표가 예술에는 그다지 도움이 되지 않는다고 생각한다. 인상주의와 입체파는 나와는 어울리지 않는다. 예술은 무엇보다도 먼저 영혼의 상태라고 생각한다."(『나의 삶』, 115쪽) '과학 기술을 구가하고 진보를 숭상하는 시대'에 대한 거부와 눈에 보이는 세계의 중립적인 아름다움에 대한 불안(여기서는 아폴리네르)은 그의 이후의 작품에 그대로 반영된다. 1912년 작 〈아담과 이브〉(29쪽)와 같은 그림은, 샤갈의 작품에서 짧은 기간에만 볼 수 있다. 곧 그는 어린 아이와 같은 소박한 태도로 되돌아가, 세계와 사물의 신비에 대해 대담한 탐구를 다시 시작했다. 시각적인 세계에서 반복되는 유년의 경험은, 그가 이어받은 전통

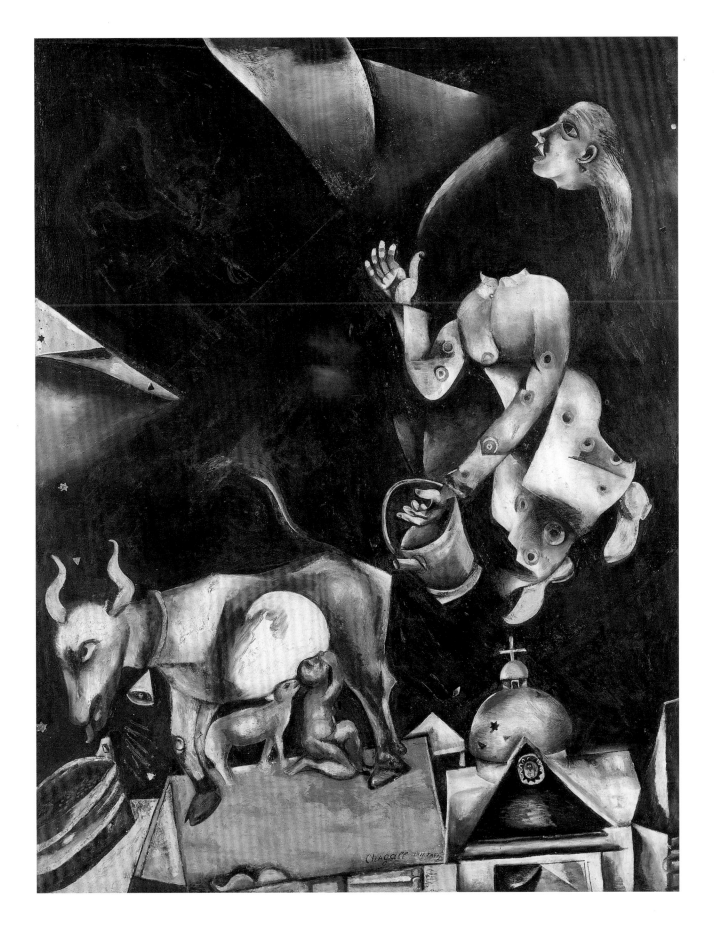

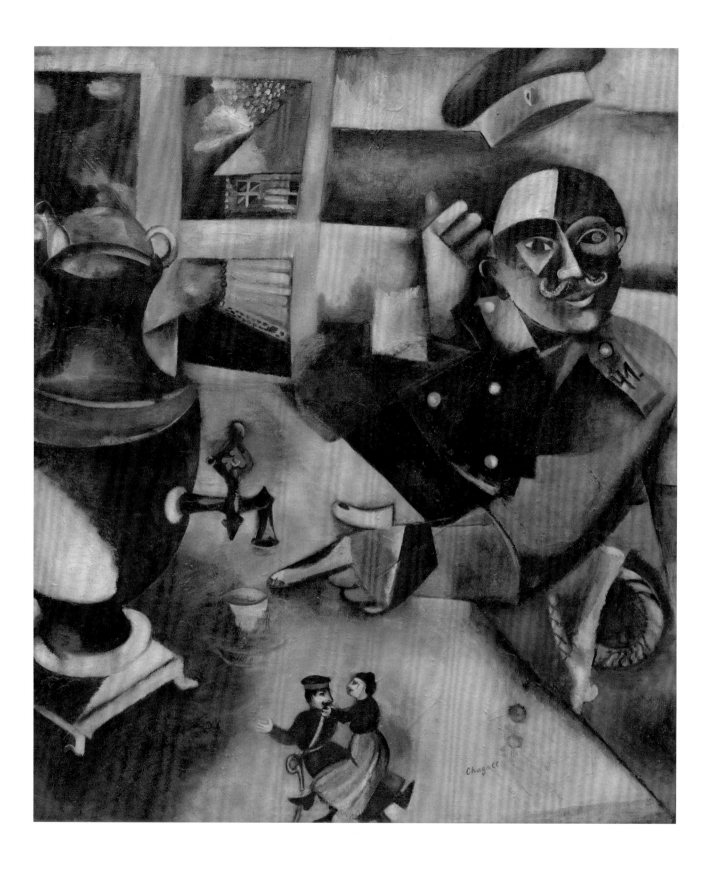

과 러시아인의 비합리적 사고방식, 그리고 유대인의 생활적인 특징인 우상에 대한 엄격한 제한으로 표현되어 있다. 이 같은 범주에서, 보이지 않는 실체를 상징적으로 표현하는 샤갈의 방법은 결코 신비적이며 개념적인 세계로부터 분리될 수 없다.

1912년 작인 두 번째 〈탄생〉(28쪽)에서는 형태가 해부학적으로 분석되지 않고, 그림 속 인물들의 내재적인 역학에 집중되어 있다. 이 〈탄생〉은 실제로 대자연의 신비에 접근하려는 보다 자유로운 감각을 드러낸다. 첫 번째 〈탄생〉(11쪽)은 영상을 구현하려는 샤갈의 욕구가 경직된 비애감으로 표출되어 작품의 표면적인 잠재력을 손상시켰다. 그러나 이번 작품에서는 이야기를 표현하려는 강한 충동을 유쾌하게 허용하는 쪽으로 바뀌었다. 여전히 젊은 어머니는 피로 얼룩진 침대보 위에 누워 있지만, 이제는 분주하고 생생한 활기로 둘러싸여 있다. 두 여인은 흥분되는 듯 대화를 나누고 있고, 다른 이들은 난롯가에서 잠에 빠져 있다. 오른쪽에 있는 사람들은 이 행복한 사건을 축하하기 위해 기다리고 있다. 샤갈이 입체파에서 차용한 시각적 형태의 원동력 덕분에 그림의 이야기는 훨씬 활기가 돈다. 항상 작품에 사용했던 어린 시절의 경험들이 드디어 어떤 상징주의적 가치로부터 완전히 떨어져 나와 매혹적인 생명력과 활기를 가지게 된 것이다. 그것은 이야기처럼 가장 단순한 방법으로 어린 시절의 체험을 이해할 수 있도록 하고 있다. 어깨 위로 기울어진 시인의 머리, 모자를 허공에 띄운 채 찻주전자 사모바르의 꼭지 밑에 손가락을 대고는 경례를 하는 〈술을 마시는 군인〉(24쪽)과 같은 그림이 이 시기에 자주 보인다. 수다스러운 어조는 샤갈의 전형적인 특징이다.

동시대의 위대한 화가 피카소의 작품처럼, 샤갈의 예술에도 분석과 통합의 시기가 있었다. 초기 파리 시절에는 입체파가 적용했던 것과 유사한 기법의 영향을 받았다. 샤갈은 모티프의 상호작용을 통해서 자신의 경험을 세세히 탐구했다. 그는 인상과 기억들을 병렬 배치하고 캔버스의 전체 공간을 통합하는 추상적 구성으로 둘을 연결했다. 후기 파리 시절에는, 그림 전체를 지배하는 광경에 더욱 주목하여 시간이 멈춘 듯해 보이는 순간에 사고력을 집중했다. "프랑스에서 독특한 미술 기법의 대변혁에 참여하면서, 나는 내 사상과 영혼의 조국으로 되돌아왔다. 나는 내 미래에 어떤 일이 생길지 자문하면서 과거와 함께 살았다." 샤갈은 1960년, 그의 글에서 자신의 과거에 대해 서술했다. 과거로 되돌아가는 것은 아방가르드 예술에서 멀어지는 일이기도 했지만, 당시의 아방가르드는 말하거나 쓰인 언어의 참신함과 기발함을 예술적 진보와 동일시했다.

1912년 작으로 명시되어 있지만 아마도 그 후에 그린 것으로 보이는(샤갈의 많은 그림들이 그렇듯이) 〈가축장사〉(30-31쪽)는 순박한 농부의 삶을 재현했다. 암말의 뱃속에 있는 아직 태어나지 않은 망아지, 기독교적 이미지인 훌륭한 목자를 암시하는 여인의 어깨 위의 새끼 양, 다리 위를 조용히 지나가는 짐마차 등 안전함과 행복의 은유가 이 전원 풍경을 지배하고 있다. 수평적이고 수직적인 구도의 반복에 의해 생성된 작품 전체의 평안한 분위기는, 동물들이 시장에서 거래되거나 도축되기 위해 길을 가고 있을 수도 있다는 사실을 잊어버리게 한다.

샤갈의 그림에 나타난 고향에 대한 회상은 어딘지 풍속화 같은 평범한 아름다움을 느끼게 해준다. 〈코담배 물기〉(26쪽)에서 샤갈은 다시 고향에 대해 경의를

"샤갈은 매우 재능 있는 색채주의자이다. 그는 신비주의적이고 이교도적인 상상력으로 자신이 추구하는 무언가를 위해 헌신한다. 그의 예술은 매우 감각적이다."
—기욤 아폴리네르

술을 마시는 군인
The Soldier Drinks
1911-12년, 캔버스에 유채, 109.2×94.6cm
뉴욕, 솔로몬 R. 구겐하임 미술관,
솔로몬 R. 구겐하임 창립 컬렉션

표한다. 턱수염을 기른 유대인과 성구(聖句)함, 뒤로 보이는 다윗의 별, 그리고 히브리어로 쓴 책은 낯익은 이미지를 떠올리게 하지만, 그림의 색채는 인물이 낯설게 느껴지게끔 만든다. 이 인물은 가까운 것과 먼 것, 일상적인 것과 이국적인 것 사이에서 작가의 향수를 감동적으로 입증한다. 히브리어로 된 책에 '세갈 모슈(Segal Mosche)'라는 이름이 보인다. 그것은 고향에서 사용하던 샤갈의 본명이다. 파리로 떠나기 전에 국제적인 세계에서 편의를 도모할 목적으로 '마르크 샤갈'로 바꾸기 전의 이름이었다. 고향에 한번 가보고 싶다는 그의 소망은 더욱 커져만 갔다.

　1914년 봄, 샤갈에게 기회가 왔다. 표현주의자의 지도자이자 독일 아방가르드 미술계의 정기간행물 「슈트룸」지의 편집자인 헤르바르트 발덴이, 아폴리네르의 제안을 받아들여 베를린에 있는 자신의 갤러리에서 샤갈의 첫 번째 개인전을 마련해주었다. 그동안 샤갈은 판화 몇 점을 팔기는 했지만, 파리에서는 그다지 수완이 좋지 않았다. 그래서 이 명성 있는 화상의 제안은 국제적인 발전을 약속

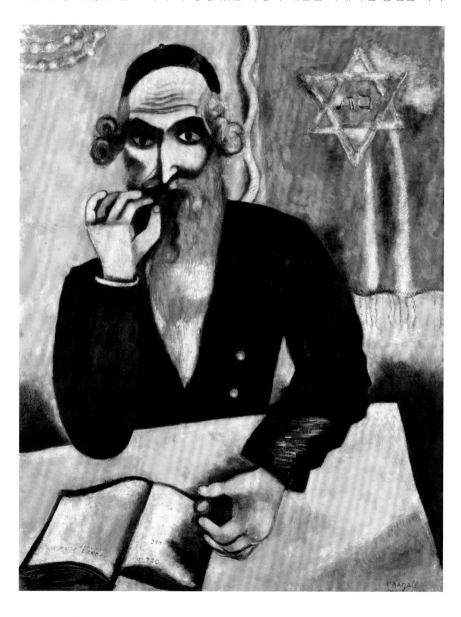

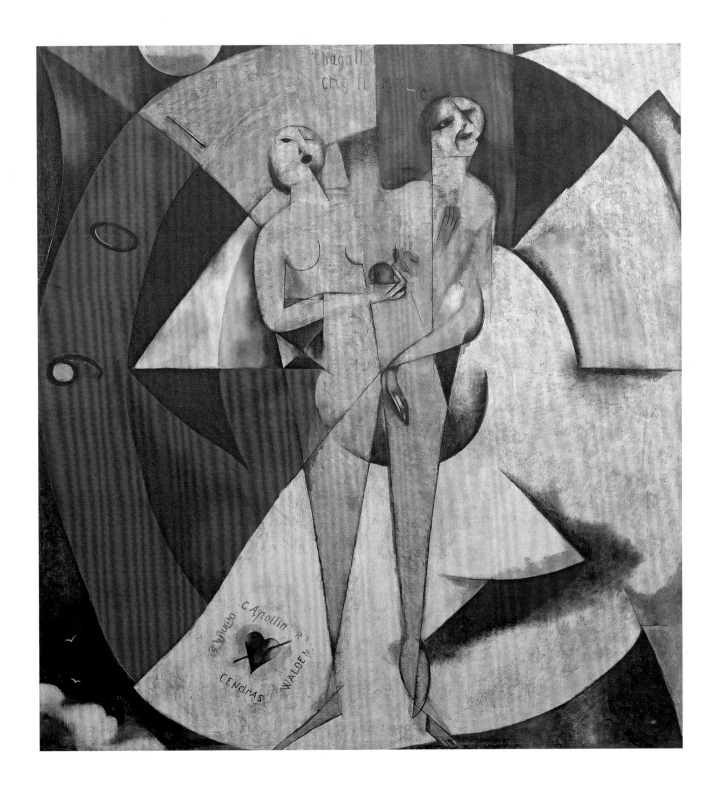

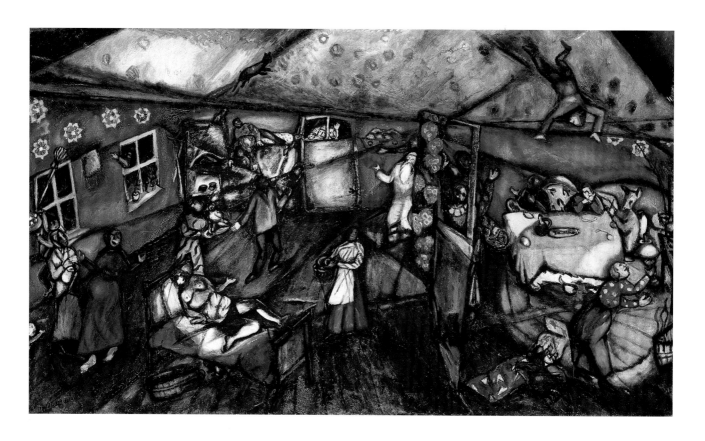

탄생
Birth
1912년, 캔버스에 유채, 113.3×195.3cm
시카고 아트 인스티튜트,
모리스 E. 컬버그 부부가 기증

아담과 이브
Adam and Eve
1912년, 캔버스에 유채, 160.5×109cm
세인트루이스 미술관

하는 것처럼 보였다. 그러나 운명과 정치적 역학의 아이러니 때문에 샤갈은 첫 시도의 결과를 확인할 수 없었다. 제1차 세계대전이 발발하여, 그의 성공은 몇 해 뒤로 늦춰지고 만 것이다. "내 그림이 포츠담 거리에서 전시되고 있는 동안 가까운 곳에서는 대포가 장전되고 있었다"(『나의 삶』, 117쪽)라고 샤갈은 회상했다.

전쟁 중인 1914년 6월 13일, 샤갈은 여동생의 결혼식에 참석하고, 추억을 되새기며 벨라를 만나기 위해, 3개월 만기의 여행자 비자로 러시아를 방문했다. 그러나 곧 국경이 폐쇄되었고, 몇 주 정도 예상했던 체류 기간은 8년이나 연장되었다. 샤갈은 자신이 자주 그렸던 그림 속의 풍경으로 되돌아갔다. 〈바이올린 연주자〉(32쪽)는 그가 파리 시절에 그린 마지막 작품 중 하나이다. 앞서 1912 - 13년에 그린 〈바이올린 연주자〉(33쪽)에서는 테이블보가 투명하게 보이는데, 이 테이블보와 모순된 비율을 사용한 점에서 입체주의적인 작품이라고 할 수 있다. 이와 대조적으로 나중에 그린 작품(32쪽)에서는 굽은 길이 캔버스를 관통함으로써 공간적으로 극적인 통일성을 부여하고 있다. 붉은 옷을 입은 바이올린 연주자가 중심인물이고, 소년 하나가 그 뒤에 서서 동전을 구걸하고 있다. 전통적으로 바이올린 연주자는 유대교의 혼례에서 행렬을 이끄는 역할을 한다(10쪽 그림 참조). 그러므로 그림의 뒤쪽에 서 있는 두 사람은 방금 결혼한 부부일 법하다. 중량감이 느껴지는 균형 덕택에 기괴하다는 느낌이 들지 않는다. 다만, 색채 사용법은 이 그림들이 유럽의 거대 도시에서 그린 것임을 느끼게 한다. 인물들의 실제 삶을 그린 게 아닌데도 충분한 사실성을 지니고 있다. 결국 이 두 작품은, 러시아로 돌아온 샤갈 앞에 존재하는 모티프를 담고 있으며, 앞으로 그가 사용할 표현 방식이 어떤 것일지 짐작하게 한다.

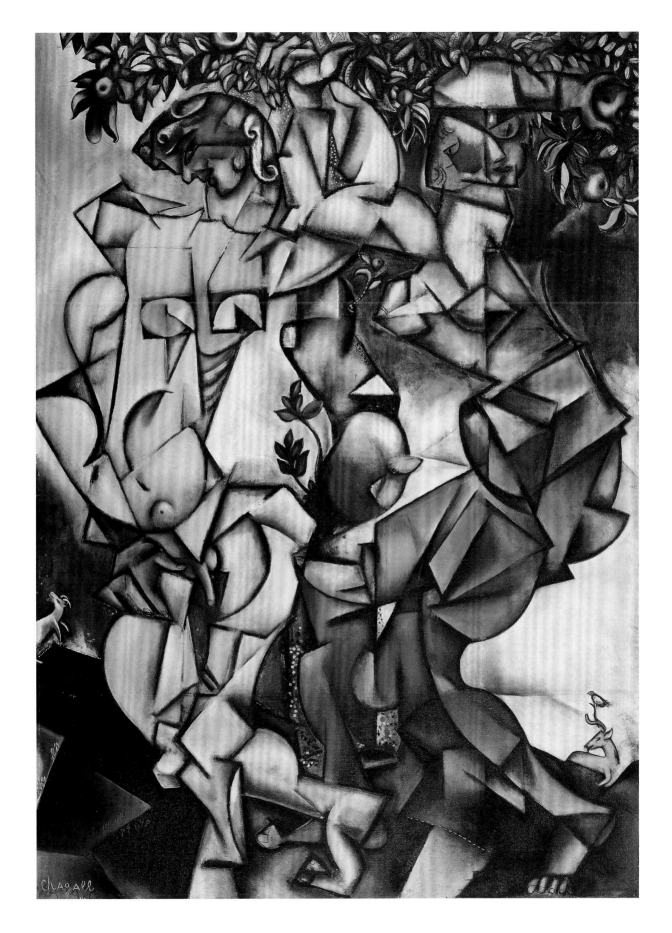

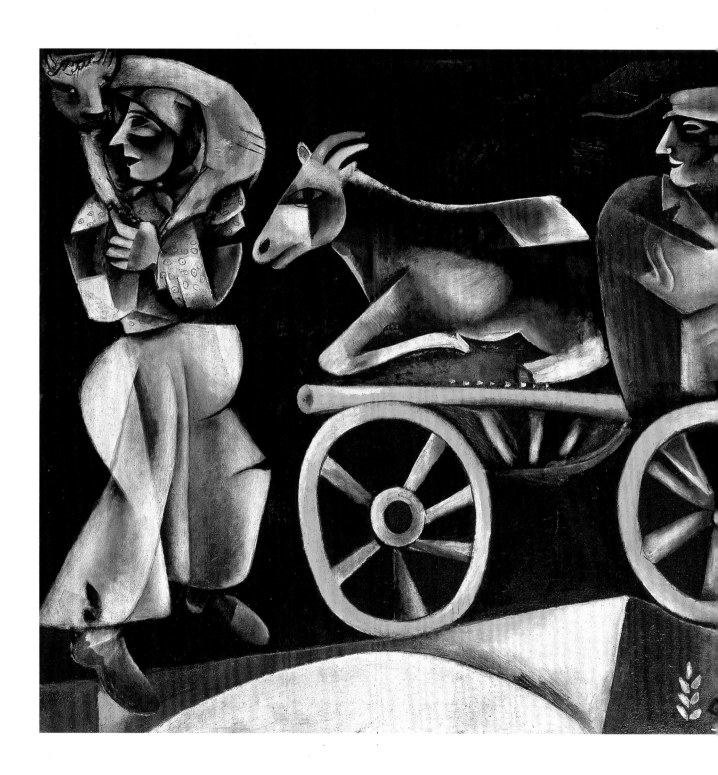

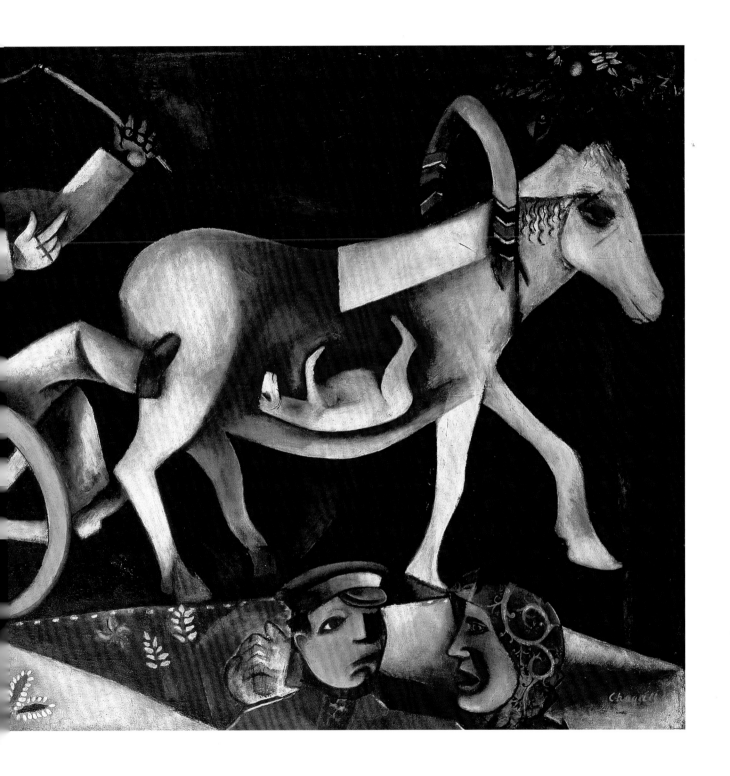

가축 장사
The Cattle Dealer
1912년, 캔버스에 유채, 97×200.5cm
바젤 미술관

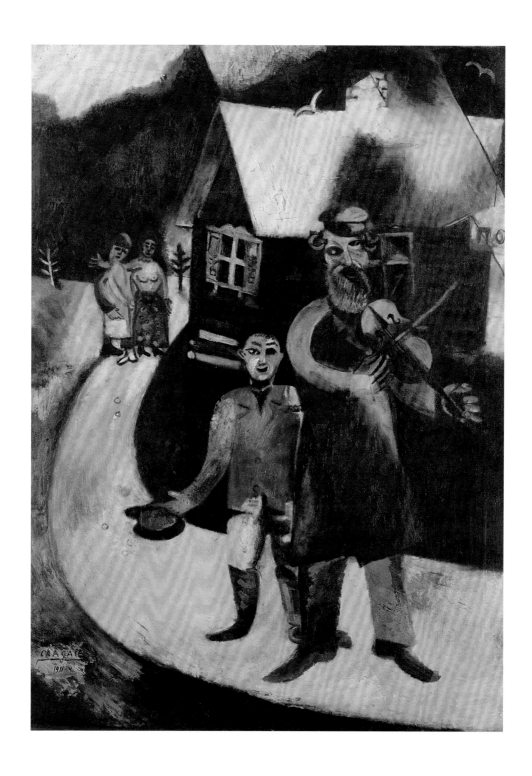

바이올린 연주자
The Fiddler
1911 – 14년, 캔버스에 유채, 94.5×69.5cm
뒤셀도르프 주립미술관

바이올린 연주자
The Fiddler
1912 – 13년, 캔버스에 유채, 188×158cm
암스테르담 시립미술관

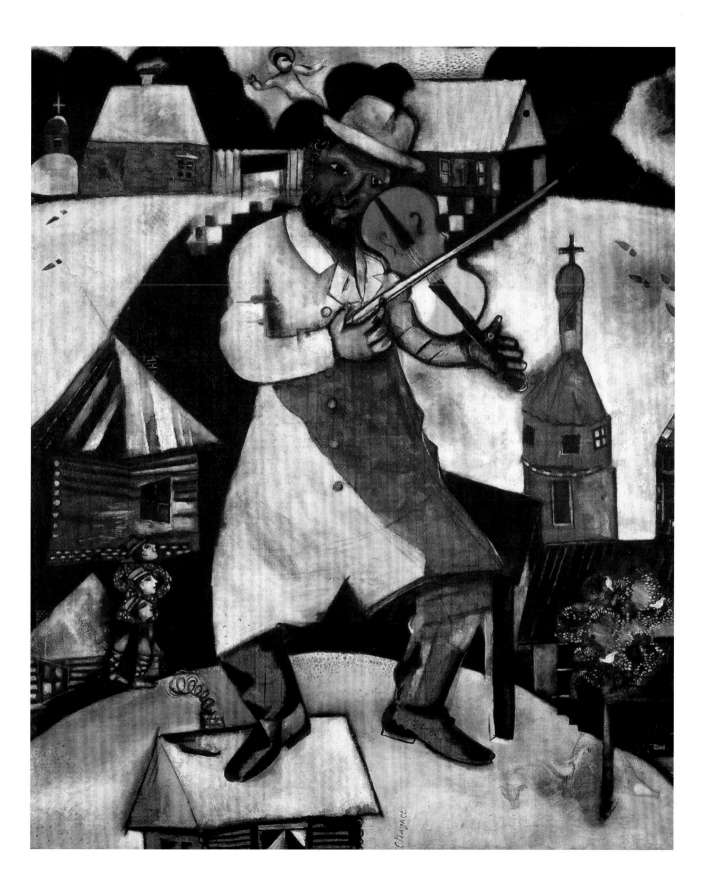

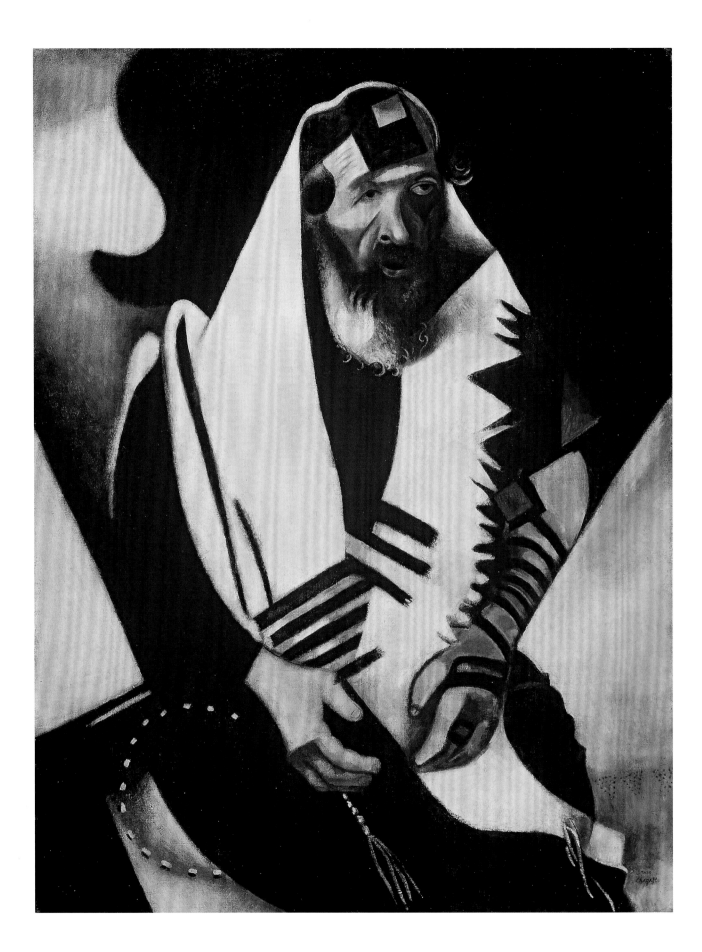

전쟁과 러시아 혁명
1914-1923

기도하는 유대인(비텝스크의 랍비)
The Praying Jew (Rabbi of Vitebsk)
1914년, 캔버스에 마분지, 유채, 101×80cm
아임 오베르스테그 재단; 바젤 미술관에 대여

"비텝스크의 모든 것은 그 자체로 하나의 세상이다. 독특한 마을, 불행한 마을, 지루한 마을이다."(『나의 삶』, 119쪽) 하지만 몇 해가 지난 뒤에 샤갈이 경험한 일들에 비춰보면, 그가 '지루하다'고 묘사한 곳은 고향 마을이라기보다 파리일 듯하다. 샤갈은 쉼 없이 작업했지만, 프랑스의 엘리트 보헤미안들의 사회는 평온무사한 것이었다. 파리 시절 작품은 대도시의 현실을 이해하려는 노력이 아니고, 작가 자신에 대한 반성과 생명력의 원천을 추구하는 데서 동기를 부여 받은 것이다. 그러나 이제 전쟁과 혁명이 샤갈의 삶과 예술을 결정했다. 그리고 샤갈은 자신의 존재에 대해 고뇌해야 할 상황에 놓였다.

고향으로 돌아온 뒤에 완성한 자화상(37쪽)에는 모든 겉치레가 사라져 있다. 1909년에 완성한 자화상(6쪽)과 비교해보면, 작품 속의 인물은 다른 사람 같다. 회의적이고 신비스러운 표정으로 화초 잎 뒤로 몸을 숨기고 정면을 바라보고 있다. 이 그림에서 샤갈은 자신의 얼굴을 부드럽고 여성스러운 형상으로 강조했다. 얼굴은 그가 즐겨 그렸던 연지를 바른 소년의 모습이다. 의심의 여지없이 이 그림은 가족들이 기대하는 이미지를 그린 것이다. 또는 그들과 함께 있는 자기 자신을 확인하고 싶었는지도 모른다. 그러나 이 자화상은 제정 러시아 황제의 군대에 징집될지도 모른다는 불안감을 표현하고 있기도 하다. 샤갈은 남성적인 강인함이 느껴지지 않도록 주의했다. 남성적이고 강인한 유대인 남자는 총알받이로 전장에 나가야 했을 것이다.

〈스몰렌스크 신문〉(38쪽)의 탁자 위에 놓인 신문에서 유일하게 알아볼 수 있는 단어는 '전쟁'이다. 신문이 놓인 탁자를 사이에 두고 두 남자가 앉아 있다. 그들은 유럽에서 대학살이 일어날지도 모른다는 이야기를 하고 있다. 유대인 노인은 컵처럼 생긴 손으로 턱을 고인 채, 옛날부터 제정 러시아가 시행해온 징병 의무에 관해 생각하는 중이다. 그와 마주하고 앉은 사람은, 옷이나 모자로 봐서 부르주아지 자본가이다. 그도 심란한 얼굴이다. 폴 세잔의 〈카드 노름꾼〉의 영향을 받은 그림이지만, 세잔처럼 놀이하는 분위기를 묘사하지는 않았다. 이 그림이 표현하고자 하는 것은 공포와 아연실색이다. 샤갈은 아폴리네르 같은 동료 예술가들처럼 '만세'를 외치며 전장으로 나갈 수 없었다. "기도하는 노인을 본 적이 있습

자화상
Self - Portrait
1922/56년. 석판화
24.5×18.2cm

니까? 이 노인이 바로 그분입니다. 그분처럼 조용하게 그림을 그릴 수 있다면 정말 좋은 일입니다. 가끔 내 앞에, 비통에 잠겨서 오히려 천사처럼 보이는 얼굴의 노인이 나타나셨지요. 하지만 나는 30분 이상은 견디기가 힘들었습니다. 그는 악취가 너무 심했거든요."(『나의 삶』, 120쪽) 다정하고 악의 없는 농담을 잘하는 도시 남자의 모습으로, 샤갈은 자신이 자라고 또 떠나야 했던 작은 세상에 다시 돌아왔다. 〈기도하는 유대인(비텝스크의 랍비)〉(34쪽)이나 〈축일(레몬을 든 랍비)〉(39쪽)과 같은 그림들은 직시적인 주제를 통해 시간을 초월한 위엄을 느끼게 하지만, 그들은 벌써 늙고 시대에 뒤떨어진 믿음의 종이다. 샤갈은, 이미 옛일이 되어버린 전원적인 생활과 사람들이 고집스럽게 지키려고 애쓰는 것에 대해 애정은 갖고 있지만 비판적이다.

1915년 7월 25일, 샤갈은 몇 년 동안이나 멀리 떨어져 지내야 했던 벨라와 결혼했다. 좀 더 나은 집안에서 사위를 얻고 싶었던 벨라의 부모는 두 사람의 결혼을 반대했었다. 그러나 9개월 후 귀여운 이다가 태어나자 그날로 그런 욕심은 사라져버렸다. 시대는 혼란스러웠지만 젊은 부부는 행복했다. 〈생일〉(42쪽)은 두 사람의 행복을 증명한다. 샤갈은 소파쿠션이나 테이블보의 무늬를 세심하게 그려 넣었다. 그는 방 안의 모든 집기를 정확하게 표현하려고 노력했다. 이 그림은 파리 시절의 그림처럼 사랑하는 사람을 상상해서 그린 것이 아니다. 실제로 존재하는 현실이다. "나는 그냥 창문을 열어두기만 하면 됐다. 그러면 그녀가 하늘의 푸른 공기와 사랑과 꽃과 함께 스며들어 왔다. 온통 흰색으로 혹은 온통 검은색으로 차려입은 그녀가 내 그림을 인도하며 캔버스 위를 날아다녔다"(『나의 삶』, 123쪽)라고 샤갈은 기록한다.

샤갈은 '흐르다', '스며들다', '날아다니다'와 같은 낱말들을 써서 벨라에게서 느낀 유쾌한 기분과 행복을 시적으로 표현했다. 그림 속의 두 사람은 보는 사람이 현기증을 느낄 정도로 중력에서 자유롭다. 엄밀히 말하면, 시적 은유를 시각적으로 옮긴 그림이다. 즉, 언어 개념을 회화 이미지로 충실히 표현했다. 샤갈의 작품에는 '시(詩)'라는 꼬리표가 붙는다. 글로 쓰이거나 시각적 언어로 그려진 작품들이 그것을 검증하고 있다.

화가와 그의 신부는 조용한 시골에서 평온하게 살고 싶었다. 이 아름다운 전원시는 한 폭의 그림 속에서 현실이 되었다. 〈누워 있는 시인〉(41쪽) 속의 시인은 그림의 아래쪽에 몸을 길게 늘어뜨리고 누워 있다. 시인이 실제로 누워 있는 공간인지 그가 상상한 장면인지는 모르겠지만, 누워 있는 시인의 뒤쪽에는 전원 풍경이 펼쳐져 있다. "마침내 우리만 있는 시골이다. 숲과 전나무, 그리고 적요함. 숲의 뒤쪽에는 달이 떠 있고, 우리 안에는 돼지, 그리고 창문 너머 들판에는 말이 있다. 하늘은 라일락색이다"라고 샤갈은 『나의 삶』(125쪽)에 썼다. 그림 속의 시인에 대해서는 실제 경험을 묘사한 것인지 단지 그림일 뿐인지 자서전에서는 명확하게 밝히지 않았다. 시에 영구적인 생명을 부여하는 것은 불명료함과 모호함에 의한 상당히 의도적인 유희이다. 그것은 샤갈이 이 그림에서 보여준 것처럼 상상과 현실 사이에 있다. 그러나 어떠한 시적 표현으로 다루었든지, 이 그림들은 평화로운 세상을 향한 주술이다. 이 주술이 전쟁이라는 황폐한 현실을 탈출할 방법을 제공한다.

자화상
Self - Portrait
1914년. 마분지에 유채, 30×26.5cm
필라델피아 미술관

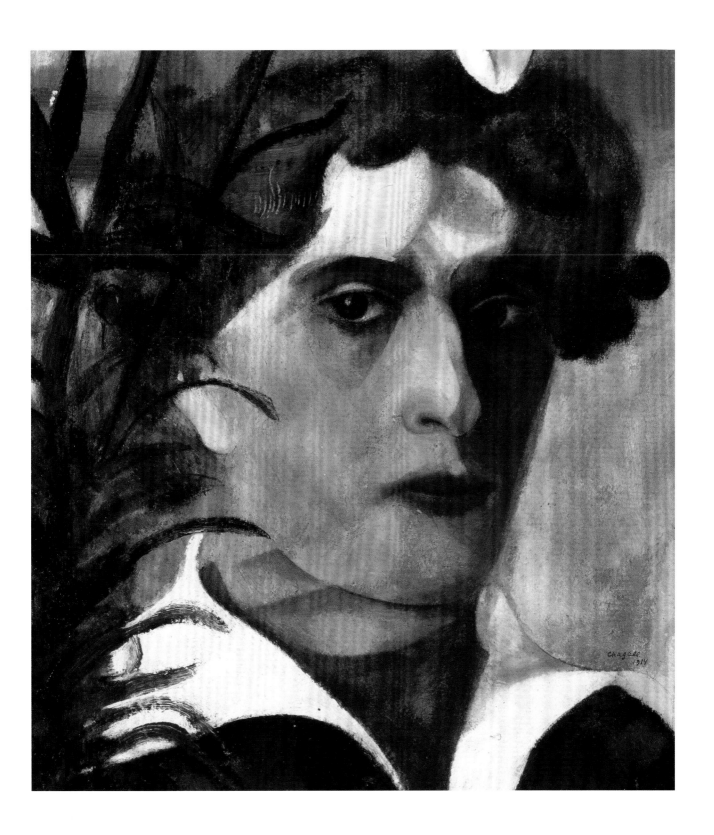

얼마 지나지 않아 현실은 갑자기 샤갈을 덮쳤다. 군 복무는 피할 수 없는 일이었다. 전선으로 보내져 육체와 정신에 상처를 입지 않으려면 군 복무를 피할 방법을 찾아야 했다. 샤갈은 처남인 야코프 로젠펠트가 일하던 러시아 수도 상트페테르부르크의 한 사무실에서 일하게 되었다. 중요한 군사적 업무를 다루는 곳이라 전선에서 복무하는 것과 다름없이 취급되는 곳이었다. 그래서 샤갈은 상트페테르부르크에서 서류에 도장 찍는 단순한 업무로 지루한 하루하루를 보내게 되었고, 그림을 그릴 마음도 내키지 않았다.

활발히 움직이는 거대도시 파리에서 활동할 때는 러시아 예술이 상당히 진보했으며, 특히 국지적이고 소규모이던 아방가르드 예술이 어느덧 국제적으로 인정받을 만큼 발전했다는 사실을 파악하기가 쉽지 않았다. 상트페테르부르크에서 이제 샤갈은 새로운 발전에 적극적으로 참여할 수 있었다. 전시회의 미학이 자신과 맞지 않았지만 1912년 그는 '당나귀의 꼬리'라는 단체전에 참여했다. 그가 그린 〈죽은 남자〉가 파리에서 왔다. 1916년 샤갈은 뒤늦게, 나탈랴 곤차로바와 미하일 라리오노프가 실천했던 원시주의에 관심을 갖게 되었다. 그들의 영향은 특히 〈초막절〉(40쪽)에서 확실히 나타난다. 의도적으로 서툴게 그린 인물들이 화면을 가로질러 움직인다. 사람들은 전혀 관련 없는 배경 속에 존재하는 것 같다. 마

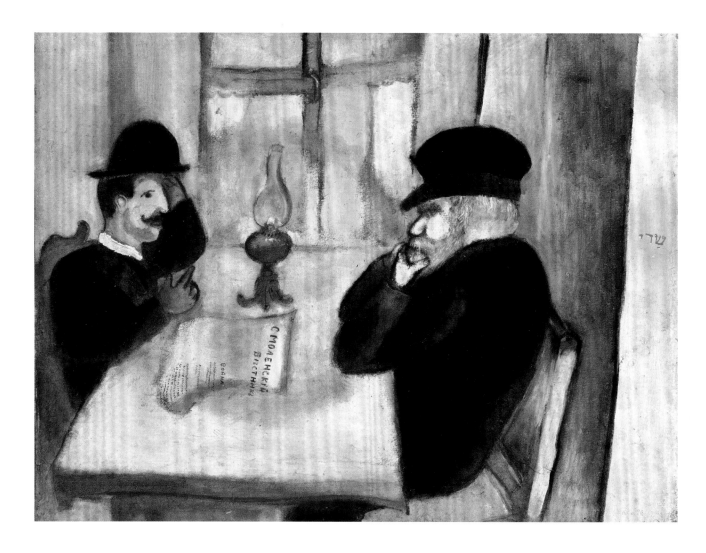

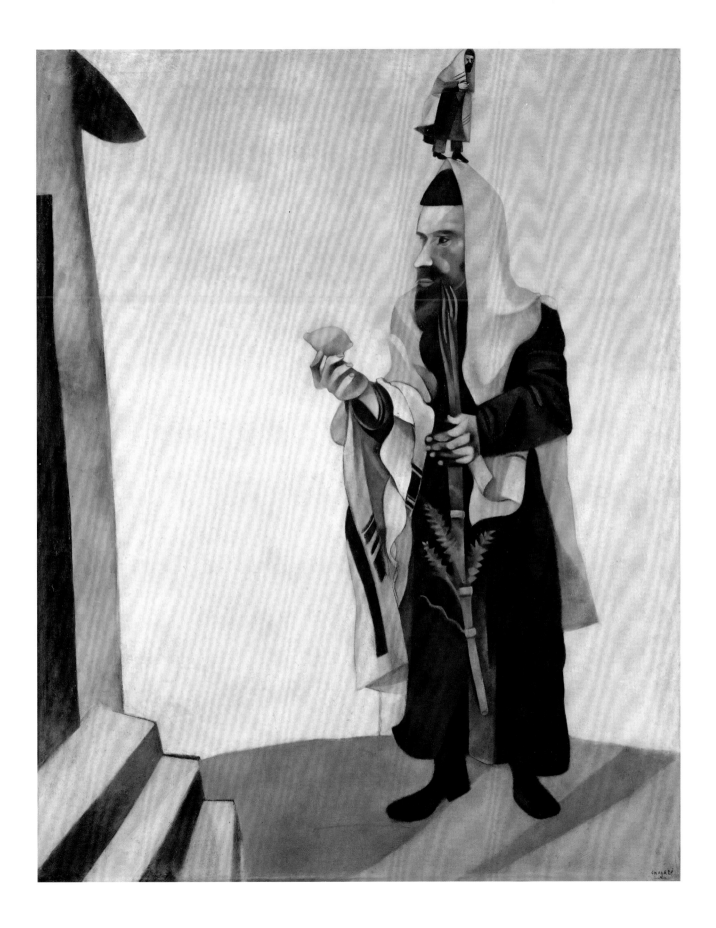

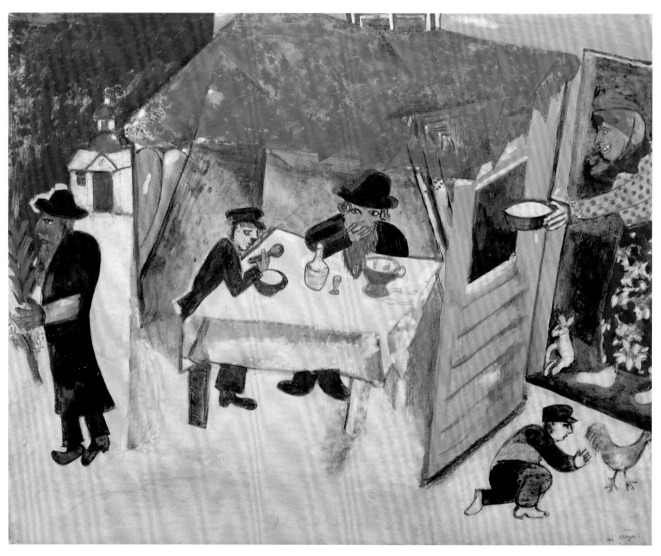

초막절(草幕節)
The Feast of the Tabernacles
1916년, 구아슈, 33×41cm
루체른, 로젠가르트 갤러리

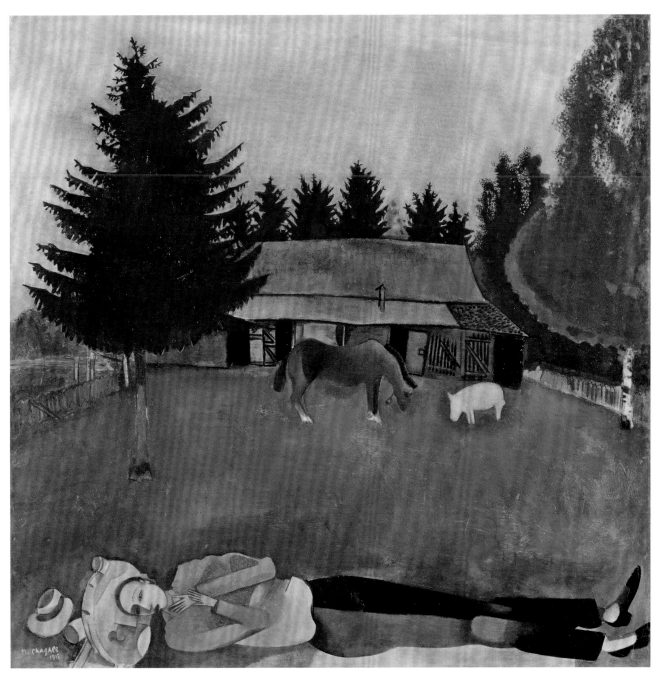

누워 있는 시인
The Poet Reclining
1915년, 마분지에 유채, 77×77.5cm
런던, 테이트 갤러리

"그녀는 밤낮으로 정성을 다해 만든 달콤한 케이크와 구운 생선, 따뜻하게 데운 우유, 색색이 아름다운 천, 심지어 이젤을 만들 나무판까지 작업실로 가져다주었다. 나는 그냥 창문을 열어두기만 하면 됐다. 그러면 그녀가 하늘의 푸른 공기와 사랑과 꽃과 함께 스며들어 왔다. 온통 흰색으로 혹은 온통 검은색으로 차려입은 그녀가 내 그림을 인도하며 캔버스 위를 날아다녔다. 그녀는 나의 예술의 거대한 중심 이미지이다."

—마르크 샤갈, 『나의 삶』, 122 – 123쪽

치 어린아이의 눈으로 본 듯, 얼굴은 옆모습이거나 완전히 정면에서 바라본 이미지로 단순화돼 있다. 중간 색조나 미묘한 음영도 없다. 샤갈은 텐트 부분에 입체주의적인 기법을 사용함으로써, 기술의 부족이 아니라 의도적으로 그림을 투박하게 한 것임을 보여준다. 벨라에게서 영감을 얻은 그림(43쪽)과는 대조적으로, 전쟁 중에 감금되다시피한 갑갑한 사무실에서 작가는 춤추듯 경쾌하게 붓을 움직일 기분이 나지 않았을 것이다. 〈초막절〉의 꾸밈없고 간결한 작업은 샤갈의 감성적인 상태를 반영한다.

샤갈에게 혁명은 인생에서 가장 중요한 사건이었다. 혁명 후 몇 해 동안 그는 불안한 상태로 지낼 수밖에 없었다. 국가의 심장부인 수도에서 그는 시대에 뒤떨어진 제정 러시아 정부에 대항하는 혁명이 시작되는 것을 지켜보았다. 세상을 뒤집어놓은 열흘이 지나자, 상트페테르부르크는 공산주의자가 장악하게 되었다. "하느님은 말씀하신다. 보라, 나의 백성들아, 나는 너희의 무덤을 열 것이다. 그래서 너희로 하여금 무덤에서 나오게 할 것이다. 그리고 너희를 이스라엘의 땅으로 데리고 갈 것이다."(에스겔서 37:12) 구약성서의 에스겔서에 나오는 이 예

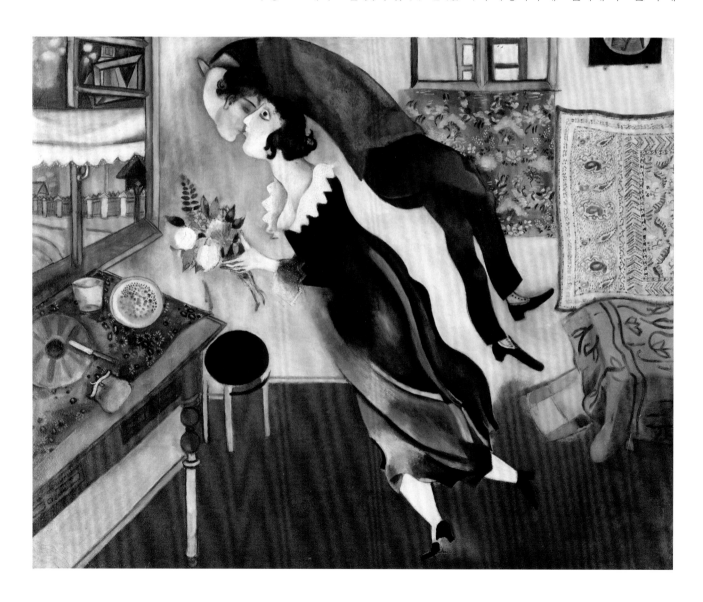

흰색 칼라가 달린 옷을 입은 벨라
Bella with White Collar
1917년, 캔버스에 유채, 149×72cm
파리 국립근대미술관(퐁피두센터)

42쪽
생일
The Birthday
1915년, 마분지에 유채, 80.6×99.7cm
뉴욕, 현대미술관, 릴리 블리스 유증

언을 샤갈은 그 당시에 그린 〈묘지의 문〉(45쪽)에 히브리어로 새겨 넣었다. 격정적인 변화의 물결은 전국으로 확산되었다. 샤갈은 국가의 장래에 다가올 기쁨을 위해 구약성서의 예언을 아무런 의미도 없는 불경한 것으로 보이게 했다. 볼셰비키는 전쟁을 통해 러시아를 점령했고 유대인들은 러시아인과 동등한 시민권을 갖게 되었다. 혁명의 초기 시절은 걱정 없는 낙관주의의 시대였다.

레닌은 아나톨리 루나차르스키를 인민교육문화위원회의 위원장으로 임명했다. 샤갈은 파리에서 이미 루나차르스키를 알고 있었다. 그는 저널리스트로서 러시아어로 기고하면서 생계를 잇고 있었다. 1918년 9월, 루나차르스키와의 친분으로 샤갈은 비텝스크 미술인민위원으로 공직에 올랐다. 혁명 초기에는 예술이 높게 평가되었다. 보다 나은 인류의 미래를 위해 미학과 정치가 서로 영향을 주고받기를 기대했기 때문이다. 볼셰비키는 자본주의와 상반되는 그들 정부의 이념과 예술이 서로 의존하여, (진보적이고 아방가르드적인 장점에 의해) 보다 나은 세상을 만들 수 있다고 보았다. '예술을 위한 예술'이라는 오래된 꿈이 현실과 연계된 예술로 대체된 것이다.

의욕으로 가득 찬 샤갈은 전문적인 미학자로서의 새로운 지위에 몰두했다. 그는 전시회를 기획하고 미술관을 열었으며, 비텝스크 미술학교에서 수업을 시작했다. 확고한 개인주의자이자 기묘하고 유별난 것을 주장하던 샤갈은, 이름 없는 자들의 권리와 평등을 옹호하기 위해 노력했다. "나를 믿어라. 일단 노동자가 변화하기만 하면, 예술과 문화의 절정으로 돌진할 준비가 될 것이다." 샤갈은 완벽한 공산주의자였다.

그는 혁명 1주년 기념일에 비텝스크 전체에 걸쳐 화려하게 축하 장식을 꾸밀 계획을 세웠다. 그는 〈궁전의 전쟁〉과 같은 작품에서 볼셰비키의 이념을 고집했지만, 정통파 공산당원들은 조금도 만족하지 않았다. "왜 암소가 녹색이지? 왜 말이 하늘을 날아다니지?"라고 그들은 질문했다. 샤갈은 어리둥절했다. "마르크스와 레닌은 무슨 관계가 있는 것인가?"(『나의 삶』, 139쪽) 샤갈은 새로운 운동과 관계를 맺기 시작하면서 그의 예술을 정치적으로 이용하려는 요구와 직면하게 된다. 1917년 작으로 명시되어 있으나 1919년 전에는 끝내지 못했을 것으로 추정되는 〈달로 가는 화가〉(47쪽)는 그러한 의문에 대한 그의 대답이었다. 그는 고집스럽게 예술적 영감을 주장했다. 샤갈의 그림 안에서 화가는 이 세상을 벗어나 상상의 창공과 천상의 환희 속을 떠다닌다. 그는 머리에 월계관을 쓰고 있다. 예부터 시인의 명성을 상징하는 월계관은 자신의 실재를 밝히려는 샤갈의 의도를 설득력 있게 웅변하고 있다.

샤갈이 교장으로 부임한 비텝스크 미술학교에는 명성이 높은 인재들이 교수진으로 들어왔다. 러시아 아방가르드 예술의 손꼽히는 인재들이 하나둘씩 이 지역으로 모여든 것이다. 그리고 엘 리시츠키와 카지미르 말레비치 같은 유명한 사람들이 비텝스크에 자유분방한 보헤미안의 기풍을 불어넣었다. 곧, 진정한 예술의 방향에 대한 갈등이 일어나 샤갈의 장래를 위협하기 시작했다. 1915년 말레비치는 〈흰색 바탕 위의 검은 사각형〉으로 센세이션을 일으켰고 새로운 예술의 선도자로 국제적인 명성을 얻었다. 말레비치는 '순수회화'의 이름으로 현실과 연결된 모든 것을 잘라버려야 한다고 주장했다. 그러나 그의 이론에 나타난 색채 추

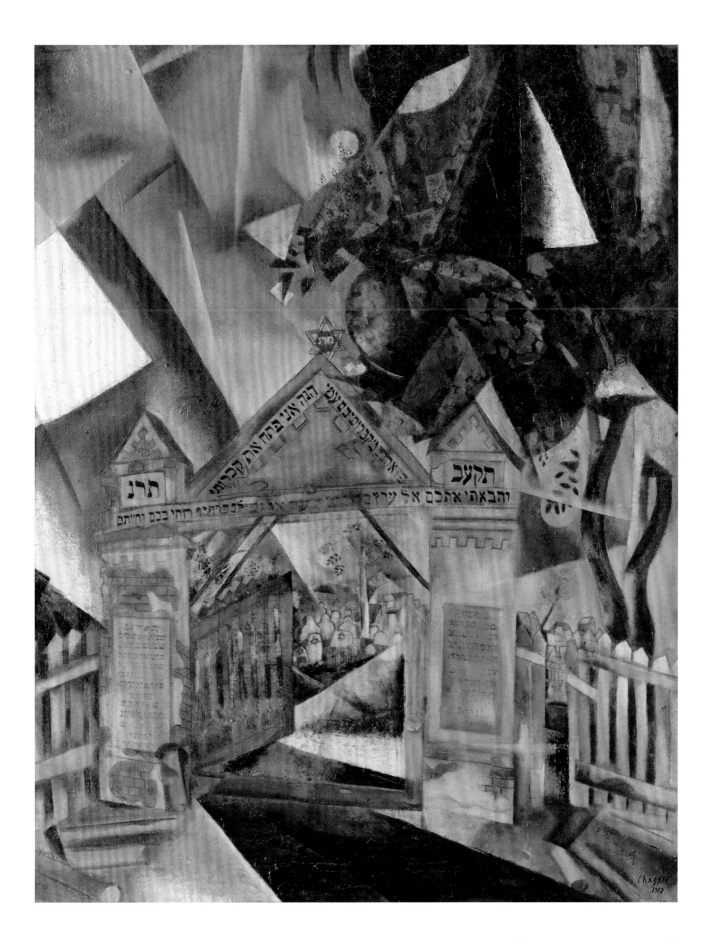

농부의 삶(마구간; 밤; 채찍을 든 남자)
Peasant Life (The Stable; Night; Man with Whip)
1917년, 마분지에 유채, 21×21.5cm
뉴욕, 솔로몬 R. 구겐하임 미술관

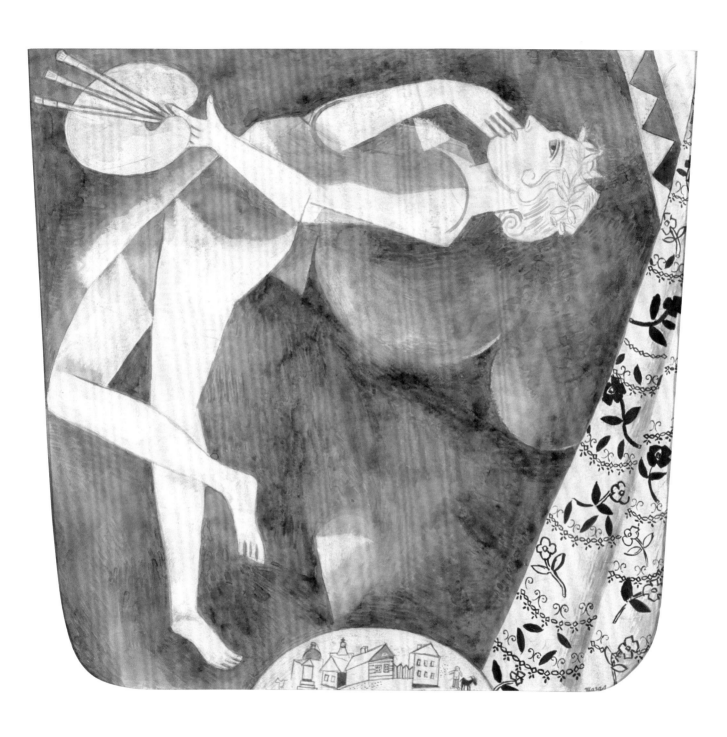

달로 가는 화가
The Painter: To the Moon
1917년, 종이에 구아슈, 수채, 32×30cm
바젤, 마르쿠스 디에네르 컬렉션

음악가
The Musician
1922년, 『나의 삶』 시리즈에 추가된 장
드라이포인트 에칭, 27.5×21.6cm

상의 지적인 균형이 샤갈을 괴롭혔다. 결국 샤갈은 비텝스크를 떠나 모스크바를 여행하는 동안 동료들의 쿠데타에 의해 파면되고 말았다. 자유로운 학교는 예술 절대주의 대학을 선언했다. 모스크바에서 돌아온 샤갈은 곧 복직하고 명예를 회복했으나, 혁명과 혁명예술을 깊이 불신하게 되었다. 1920년 5월 샤갈은 가족과 함께 비텝스크를 떠나 모스크바로 향한다.

하지만 샤갈 자신은 말레비치의 영향에서 완전히 자유롭지 못했다. 1917년 작으로 명시되어 있으나 실제로는 1919년 비텝스크에서 완성한 〈농부의 삶〉(46쪽)은, 그가 말레비치의 이론과 관련되어 있다는 명백한 증거이다. 이 그림에서 샤갈은 단색의 기하학적인 모양을 명상적이고 균형 있게 배치했다. 그러나 추상적인 모양 속에 사람을 그려 넣어 색채의 영역을 실생활 영역의 언어로 해석했다. 채찍을 들고 있는 남자와, 동물과 함께 있는 여자는 전형적인 대치 구도 안에서 각각의 영역을 차지하고 있다. 평화롭고 기하학적인 질서는 말레비치에게는 사고와 감성의 내면세계를 은유적으로 표현한 것이었지만, 샤갈의 붓끝에서는 구체적인 기본 이념과 통속적인 장면을 완성하는 모티프의 중요한 보고로 변화했다.

샤갈의 가족은 새로운 수도 모스크바에서 가난하게 살았다. 연극을 좋아했던 샤갈은 모스크바 유대인 극장의 디자인을 맡았다. 그러나 수입은 겨우 입에 풀칠할 정도였다. 그는 연극 장면을 우의적으로 표현하여 유대인 극장의 로비와 객석에 대형 벽화로 제작했다. 1923년부터 이듬해까지 작업한 〈초록색 바이올리니스트〉(49쪽)는 음악을 묘사한 모스크바 극장의 벽화 그림을 옮겨 그린 것으로, 원본을 충실하게 축소했다. 바이올린 연주자라는 익숙한 인물은 샤갈에게는 암시성이 강한 존재인데, 깊은 실의에 잠겼을 때 마법처럼 다른 세상으로 데려다주는 이미지이다.

국가가 예술가를 지원할 때는 작품이 정치적으로 유용한가를 기준으로 평가했다. 샤갈은 보조금을 지급받는 순서에서 상당히 낮은 등급이었다. 예술가 등급을 결정하는 말레비치가 동료인 샤갈을 낮게 평가했기 때문이다. "다른 것과의 차이를 존중할 수만 있다면, 혁명은 위대해질 수 있다"라고 샤갈은 당시에 탈고 중이던 『나의 삶』(156쪽)에 기록했다. 샤갈은 새로운 체제가 존중 즉, 자기와 다른 예외적인 것을 존중하는 자세가 부족하다고 느꼈다. 모든 것을 억압하려는 전체주의적 경향에서, 환상의 힘을 호소하는 샤갈의 생각은 주목받지 못했다. 돈도, 성공도, 장래성도 없는 샤갈에게 이 나라는 더 이상 머무를 이유가 없는 곳이었다. 루나차르스키는 샤갈이 가족과 함께 러시아를 떠날 수 있도록 여권을 마련해 주었다.

샤갈은 베를린 미술관의 소유자 발덴과 오랫동안 실현하지 못했던 개인전에 대해 생각했다. 그는 베를린에 가서 중단된 일에 착수하고 그림을 팔아 경제적 기반을 쌓기로 했다. 1922년 여름 베를린에 도착했을 때 그는 자신이 상당히 유명해졌다는 사실을 알게 되었다. 발덴은 샤갈이 베를린에 남겨놓은 그림을 팔아서 은행계좌로 돈을 보내주었다. 그러나 당시 독일은 극심한 인플레이션을 겪고 있었기 때문에 그 돈은 가치가 없었다. 그림도 돈도 모두 잃어버린 샤갈은 문제를 해결하기 위해 법정에 갔다. 작품은 곧바로 되찾을 수 있었지만, 샤갈은 그야말로 모든 것을 다시 시작해야만 했다.

초록색 바이올리니스트
The Green Violinist
1923-24년, 캔버스에 유채, 198×108.6cm
뉴욕, 솔로몬 R. 구겐하임 미술관

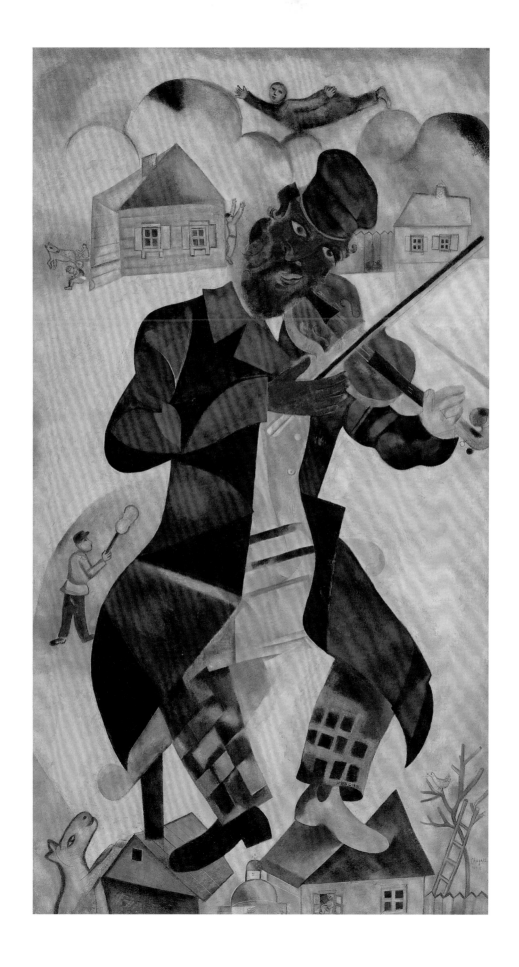

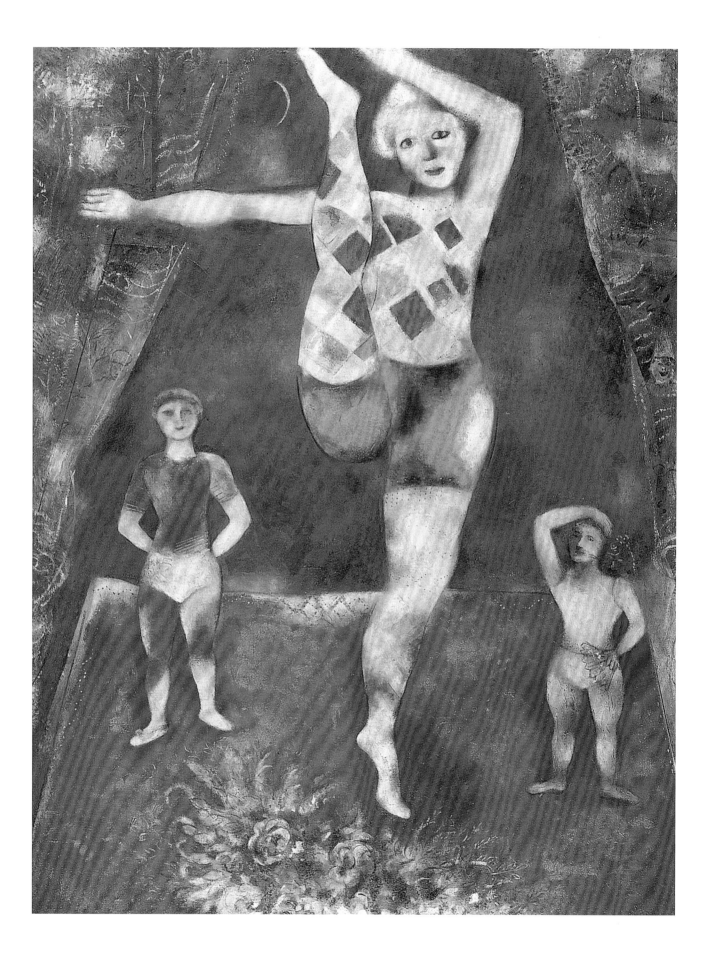

프랑스와 미국
1923-1948

샤갈의 추억이 담긴 『나의 삶』은 1922년에 완성되었다. 이 책을 보면 그가 동란을 겪으면서 어떤 생각을 했는지, 왜 모스크바에서 파리로 옮겨갔는지를 알 수 있다. 마흔도 되기 전에, 샤갈은 파란으로 가득했던 과거를 자전적으로 기록했다. 그는 자신의 인생 보고서를 작성하려고 했다. 작품의 독립적인 세계를 어린 시절의 일기 같은 인상으로 표현하는 부드러운 아이러니가 이 회상록에서도 보인다. 그의 그림은 시장의 시궁창 속에서 잃어버렸지만, 추억은 기록으로 남았다.

파울 카시러를 통해 베를린에서 출판하기로 했던 자서전은, 프랑스에 있는 오랜 친구들에게도 샤갈의 생존을 알려주는 증거가 될 것이었다. 그러나 본문 삽화 20점만으로 만든 작품집이 출판되었을 뿐이다. 벨라가 러시아어를 프랑스어로 번역한 자서전은 1931년에 파리에서 처음 출판되었다. 게다가 입체주의자의 지도자이자, 특히 피카소에게는 아버지 같은 존재였던, 파리의 저명한 화상 앙브루아즈 볼라르가 샤갈에게 니콜라이 고골리의 『죽은 영혼』의 삽화를 의뢰했다. 샤갈은 1923년 9월 1일, 새로운 경력을 쌓기 위해 파리로 떠났다.

"맨 먼저 내 눈을 사로잡은 것은 물통이었다. 단순하고 육중한 이 오래된 물건은 속이 반쯤 패인 반(半)타원형이었다. 그 안에 들어가본 적이 있었는데 내 몸에 딱 맞는 크기였다." 『나의 삶』은 이렇게 시작한다. 회상록의 첫 페이지를 떠올리게 하는 그림 〈물통〉(52쪽)은 샤갈이 과거에서 벗어나지 못했음을 상징적으로 보여준다.

아마도 동포 작가 고골리의 책을 작업하면서 러시아에 대한 기억이 새롭게 떠올랐는지도 모른다. 러시아에서 고골리의 명성이 높아지면서 이런 주제가 그의 작품을 말하는 특징이 되었지만, 샤갈이 주목한 것은 슈테틀이 아니었다. 여인과 돼지는 모두 물통 쪽으로 몸을 기울이고 있는데, 둘 다 등이 길고, 얼굴도 옆모습을 보이고 있으며, 물을 마시려 하고 있다. 샤갈은 사람과 돼지를 유사한 모습으로 보여주었다. 우스꽝스러운 이 장면은 초기 풍속화의 정취를 느끼게 한다. 프랑스 예술 특유의 세련되고 독특한 색채가 이 그림에 통일성을 부여하고 있다. 같은 제목의 작품이 하나 더 있는데, 색채는 아주 다르다. 색채로 감정을

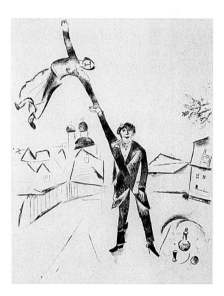

산책
The Walk
1922년, 『나의 삶』 시리즈에 추가된 장
드라이포인트 에칭, 25×19cm

세 명의 곡예사
The Three Acrobats
1926년, 캔버스에 유채, 117×89cm
개인 소장

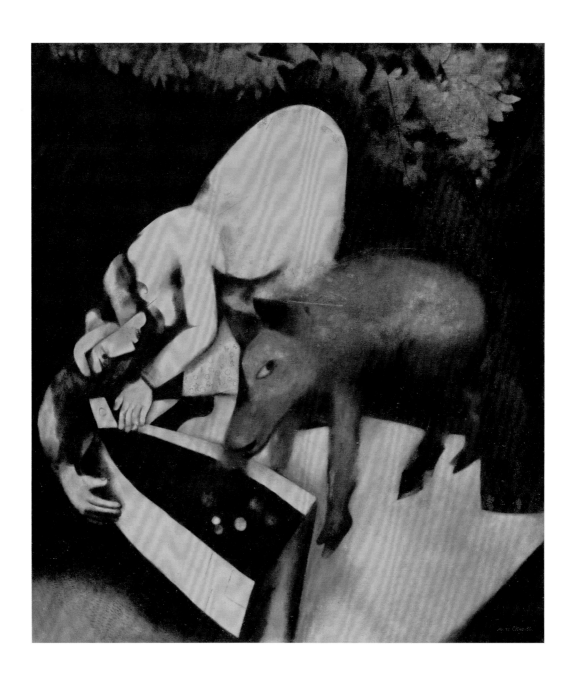

물통
The Watering Trough
1925년, 캔버스에 유채, 99.5×88.5cm
필라델피아 미술관

농부의 삶
Peasant Life
1925년, 캔버스에 유채, 101×80cm
버펄로, 올브라이트 녹스 갤러리

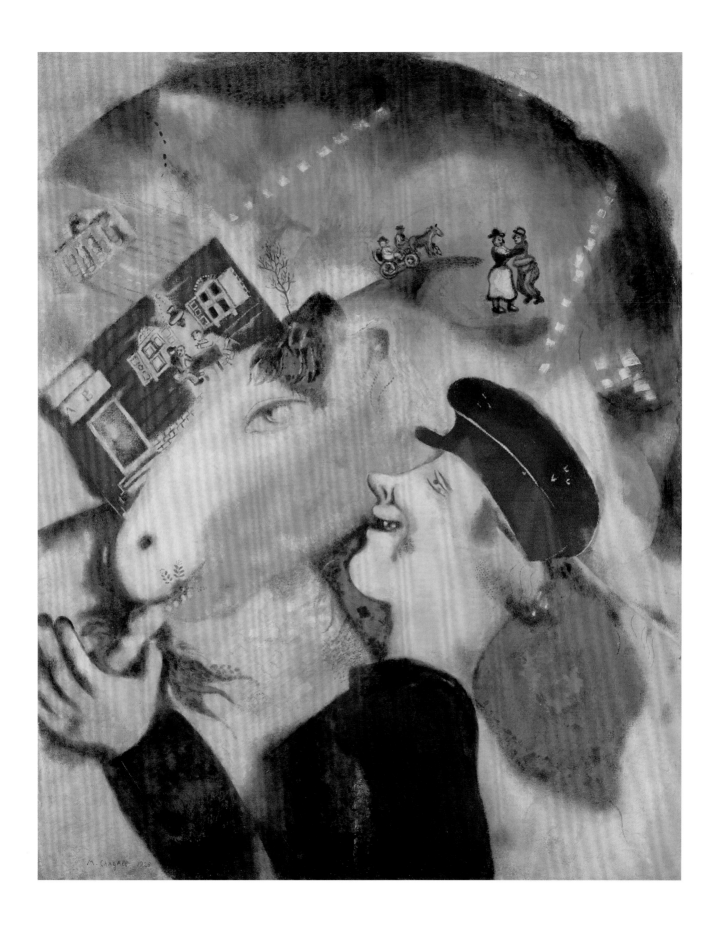

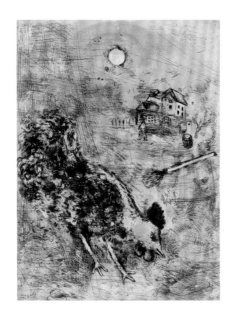

수탉과 진주목걸이
The Cock and the Pearl
1927년경/30/52년, 1952년 출간된 라 퐁텐의 『우화집』
삽화 중 11장
핸드 컬러 에칭, 42×33.5cm

표출하는 서방의 전형적인 감각은, 샤갈이 고향에서 얻은 주제로 인해 깊이를 더하고 있다. 샤갈은 몇 년 뒤에 이 기법을 완성했다.

새로운 파리 시절 초기에 샤갈은 같은 그림을 2점씩 그렸다. 2점을 제작함으로써 미술시장의 음모로부터 자신의 존재를 지킬 수 있다고 생각한 듯하다. 또한 갖고 있는 작품을 복제하거나, 기억을 더듬어 잃어버린 그림들을 다시 그리기 시작했다. 전쟁으로 잃어버린 작품을 복구하려는 소망과 자신의 일부를 잃어버린 데 대한 상실감이 그를 이같이 반복적인 노동에 몰입하게 한 것이다.

이는 결코 작품을 도식화해서 자신을 과장하겠다는 게 아니다. 오히려 우상의 힘에 대응하는 깊은 신앙, 특히 우상 제작을 금지한 유대교의 종교적 신념을 반영한 것이다. 금지와 예찬은 동전의 양면이다. 유대인인 샤갈은 이 점에서 자신이 민족적 전통에 깊이 뿌리 내리고 있음을 입증한다. 예부터 그림의 신비한 마력이란, 작가가 자신의 작품을 팔리는 것으로 만들고 싶어하는 데서 생겨나는 것이다. 샤갈은 이 마력을 치미예(chimie)라는 번역할 수 없는 단어로 표현했다. 그는 관객의 소망과 요구를 그림 속에 반영할 줄 아는 화가였다. 이는 다른 화가들에게는 어려운 방법이었는데, 그는 완성된 그림 자체의 권위를 존중한다는 융통성 있는 생각을 갖고 있었다.

〈나와 마을〉(21쪽)도 복제품이 있는 그림이다. 이 그림의 주제는 1925년 작품인 〈농부의 삶〉(53쪽)에 다시 나타난다. 환상적인 배경 속에 의인화한 전형적인 상징들이 여기에도 등장한다. 즉, 인물과 동물, 전원의 평온함이 풍속화의 필수 조건을 이룬다. 그러나 구도를 보면 〈나와 마을〉에서 구조를 병렬로 배치했던 기하학적인 격자는 이제 자유 연상의 원리로 대체되었다. 말에게 먹이를 주고 있는 남자와, 마당을 이루는 말의 얼굴은 대조적이라기보다는 상호보완적인 효과를 낸다.

이 그림에 영감을 준 것은 러시아에서의 소박한 생활이 아니고, 작가 자신의 이미지였다. 혁명 기간 동안 갖가지 경험을 한 샤갈은 이전처럼 작품을 매혹적으로 그리려고 하지 않았다. 최근의 미학적 경향에서 샤갈의 작품을 본다면, 배색의 정서적인 내용과 내밀한 격자형의 완화로 풀이할 수 있다. 초현실주의가 입체주의를 대신했다. 스스로 즐겨 사용했던 질서 있는 모양에서 해방되고, 꿈의 특징인 무질서함에 대한 무분별한 지지에서 벗어남으로써 샤갈은 초현실주의에 가까워졌다.

"샤갈은, 오로지 샤갈만이, 은유가 성공적으로 드러나는 그림을 그린다." 앙드레 브르통은 1945년경 위와 같이 샤갈을 칭찬하면서 시인으로서의 자질을 인정했다. 그러나 초현실주의자의 주창자가 뭐라고 말했든 간에 샤갈과 초현실주의와의 관계는 깨지고 말았다. 그보다 훨씬 이전에 고향의 민속예술의 근원적인 힘에 자극을 받은 샤갈은 작품 속에 꿈과 환상, 비합리적인 것의 중요성을 발견했다. 초현실주의의 반이성적인 방법은 그 근원에 있어서는 샤갈과 다르지 않았으므로, 초현실주의자들은 샤갈을 자신들의 진영으로 끌어들이려고 했다. 샤갈은 초현실주의자들의 무의식의 힘에 경도되는 것은 미적 가치관의 유행에 영합하여 고의로 비합리성을 과시하는 일이라고 생각하여, 자신을 그들과 동일시할 수 없었다. 샤갈의 예술적 신조는 그의 마음속에서 우러난 것이다. "불합리하게 보이는 것을 모두 공상이나 동화로 치부해버린다면, 그 사람은 자연을 이해하지

수탉
The Rooster
1929년, 캔버스에 유채, 81×65cm
마드리드, 티센브로네미사 미술관

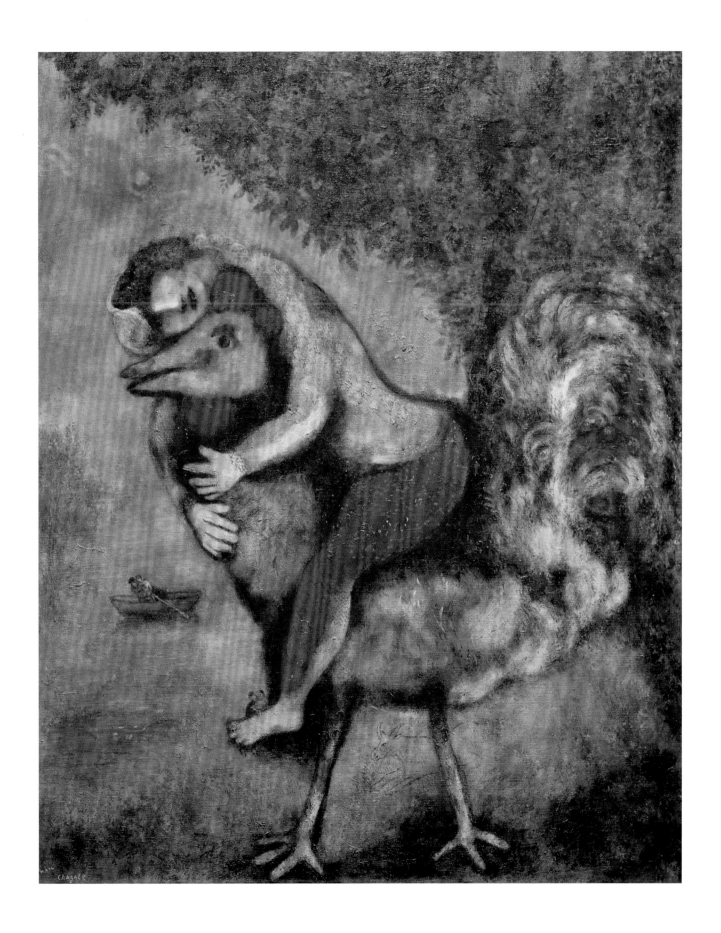

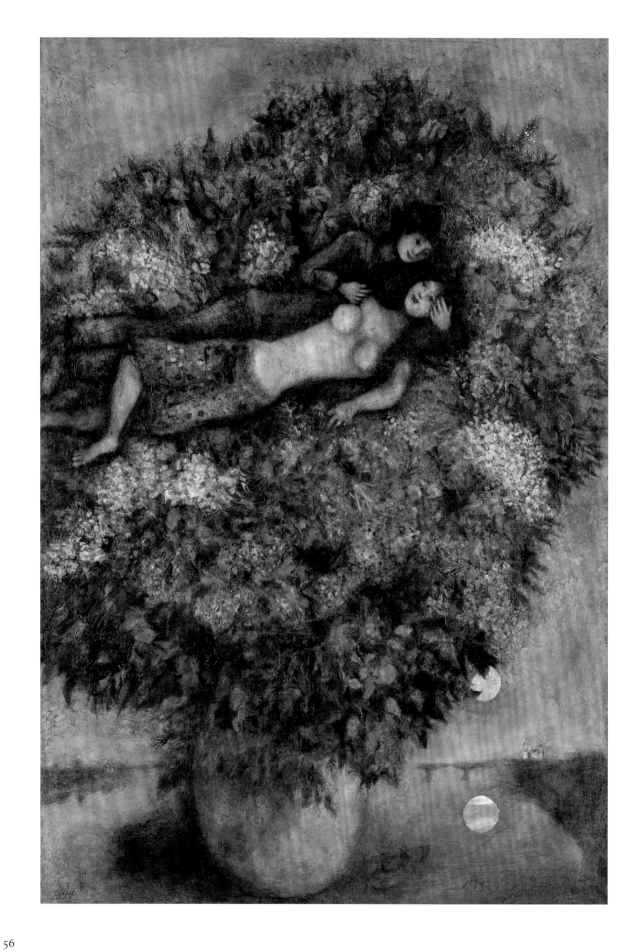

못했다는 의미이다." 자신의 꿈에 애착을 느끼고 진실성을 주장하는 일은 샤갈에게는 모순이 아니었다.

샤갈은 가족과 함께, 한때 레닌이 머물렀다는 파리 오를레앙 거리의 아파트에 살았다. 동양적인 실내 장식으로 꾸며진 집은 대도시의 차가운 분위기를 누그러뜨리는 이국적인 오아시스였다. 카펫이 깔리고 쿠션이 놓인 실내는 사람들이 알고 있는 샤갈의 이미지와도 같았다. 기묘하고 신비로운 분위기를 불러일으키는 샤갈의 아름다운 그림들은 다시 작가에게도 영향을 미쳤고, 그의 전 생애를 통해 그 자신을 선언하는 수단이 되었다.

1924년 파리에서 샤갈의 첫 번째 회고전이 열렸고, 1926년에는 처음으로 뉴욕에서 전시가 열렸다. 1920년대 후반에 이르러 이 시골뜨기 러시아인의 환상은 대중의 것이 되었다. 그의 생활 방식과 작품을 사랑하는 애호가들이 많아지자 작품에도 미묘한 변화가 보이기 시작했다.

〈세 명의 곡예사〉(50쪽)의 중심에 있는 인물은, 박수갈채를 받으며 관객이 전하는 꽃다발을 받으려는 듯 무대 앞에 나와 마무리 동작을 하고 있다. 샤갈은 서커스의 꿈같은 세계를 사랑해왔고 춤, 연극, 음악 그리고 언어가 융합된 이 장르에 매료되었다. 1926년에 완성한 이 그림은 서커스를 주제로 한 샤갈의 첫 작품이다. 서커스는 비교적 오랫동안 그를 사로잡았던 주제였다. 물감으로 표현하게 되기까지는 상당한 시간이 걸렸는데, 이는 샤갈이 어떤 중압감을 느끼고 있었기 때문인 듯하다.

그는 자연스럽고 독특했던 경험의 영역에 처음으로 환상적인 시각 언어를 적용했다. 그런데 모티프의 마력과 예술적인 기법의 마력이 만나, 둘 다 사라져버릴까 두려웠던 것이다. 게다가 이미 피카소가 곡예사와 어릿광대를 다루었기 때문에, 샤갈의 곡예사 그림은 동어 반복이라는 문제에 직면했다.

주제뿐만 아니라 고전적인 것에 가까운 차갑고 명료한 표현은 위대한 스페인 화가를 떠올리게 한다. 양쪽의 작은 인물과 중앙에 있는 인물이 이루는 구도, 차양과 비슷한 커튼의 삼각형 구도의 반복, 조각상 같은 튼튼한 육체는 수백 년 된 미의 규준을 반영하여 전통적인 안정감을 느끼게 한다. 이러한 조형적인 강조는 회화의 전통 기준으로 평가되어 지금은 예술적인 기법으로 이용되고 있다. 표현을 요구하는 환상의 카오스는 전통적인 단순함을 시대를 초월한 기준으로 삼음으로써 해소되었다. 이 그림은 샤갈만의 분위기가 느껴질 뿐만 아니라 아주 정교한, 옛 거장들을 떠올리게 한다.

프란츠 마이어는 자신이 쓴 샤갈의 전기에서, 두 예술가를 다음과 같이 멋지게 요약한다. "피카소는 지성의 승리를, 샤갈은 마음의 영광을 나타낸다." 이제 둘은 편안한 우정을 맺었다.

〈수탉〉(55쪽)에서는 연인의 우아하고 환상적인 모습이 큰 닭의 이미지로 표현되어, 감정적인 무드를 느끼게 하는 희뿌연 부분에 놓여 있다. 사랑의 확신에 몸을 맡긴 이들의 희열이 그림 속의 다른 연인에게도 전이되고 있다.

이와 같은 작품에 담긴 샤갈의 사랑의 시, 화가의 정서와 조화를 이루는 조용한 환희는 1930년에 그린 〈라일락 속의 연인들〉(56쪽)에서 절정을 이룬다. 남자와 여자가 거대한 꽃다발 속에 한가롭게 누워, 영원한 사랑 안에 깊게 빠져든다. 회

마르크 샤갈에게

"당나귀인지 암소인지, 수탉인지 혹은 말인지
바이올린의 몸체를 통해
노래하는 남자는 한 마리의 작은 새,
경쾌한 몸짓으로 아내와 춤춘다.
봄 속으로 흠뻑 빠져든 연인들이다.
금빛 초원, 푸른 하늘
푸른 불꽃으로
갈가리 찢긴, 아침 이슬 같은 신선함으로
피는 무지개 빛을 내고 심장은 고동친다.
연인들이 제일 먼저 빛을 반사한다.
그리고 두껍게 쌓인 눈 밑에서
무성한 풀은 자라고
달빛의 입술을 한 얼굴을
잠재우지 않는다."
— 폴 엘뤼아르

라일락 속의 연인들
Lovers in the Lilacs
1930년, 캔버스에 유채, 131.1×89.5cm
뉴욕, 메트로폴리탄 미술관

화의 전통 규범에 따라 샤갈은 두 가지의 중심적인 모티프를 그려 넣었다. 작가의 영감임을 나타내는 이해하기 쉬운 상징으로 성모 플라티테라(Platytera)가 쓰였고, 다른 하나는 수태한 성모 마리아상이다. 새끼를 밴 암말을 그린 〈가축 장사〉(30 – 31쪽)에서 이미 샤갈은 이와 같은 모티프를 시도한 적이 있다. 이제 그는 그것을 추상화하여 자신의 모티프 속에 항상 존재하는 상징적인 부분을 설명했다. 의심의 여지없이, 이렇게 접근함으로써 그림 속 그의 메시지를 쉽게 해독할 수 있게 되어 샤갈의 작품은 인기를 얻게 된다. 그러나 이해하기 쉽게 하려는 소망은 이미 유행이 지난 낭만주의 회화의 필법을 이용하게 하고 말았다.

작가가 "내 삶에서 가장 행복했던 시절"이라고 말한 것처럼, 파리에서 첫 10년간은 행복했다. 화상 베른하임과 계약을 하면서 금전적인 불안을 떨쳐버렸고, 가족과 함께 대저택으로 이사를 하게 되었으며, 얼마 지나지 않아 온 가족이 남프랑스의 휴양지에서 함께 여름휴가를 보내게 되었다. 이 같은 윤택하고 행복한 생활은 샤갈의 작품을 화려하게 변모시켰다. 그림 속의 근심 없는 소박하고 신비로운 분위기는, 파란만장한 현실을 요구하는 활기에 찬 주제를 대신했다.

그러나 그러한 분위기는 얼마 있지 않아 어둠으로 덮인다. 사랑하는 연인의 유쾌한 춤은 1933년의 〈고독〉(62쪽)에서 우울함으로 변한다. 탈리스(유대인 남자가 아침 기도 때 걸치는 숄)를 뒤집어쓰고 턱수염을 가득 기른 나이를 알 수 없는 유대인이 기도하듯 풀밭에 앉아 있다. 왼손에는 율법서 토라를 들고 있다. 조상 대대로 이어온 종교적 전통은 그의 번민에 위안이 되지 못한 듯하다. 그 곁에 슬픈 눈을 하고 엎드려 있는 암소는 예언자 호세아의 말을 떠올리게 한다. "이스라엘은 암소처럼 완강하니."(호세아서 4:16) 이 인물은 이산한 유대민족(러시아로 보이는 배경에서 알 수 있듯) 즉, 샤갈의 고향 사람들을 상징한다. 사실적으로 묘사된 노인은 영원히 방랑하는 유대인, 미래에 대한 불안을 안고 방랑하는 유대인 '아하스에로스'일 것이다. 전체적으로 온화하게 보이는 시골 풍경이지만 지평선에는 검은 구름이 몰려와 있고 암흑이 하늘의 천사를 위협하고 있다.

1931년 샤갈은 약속의 땅 팔레스타인을 방문했다. 그러나 그림에는 여행의 성과를 낙천적으로 표현할 수밖에 없었을 것이다. 자신이 살고 있는 세계를 늘 경계했던 샤갈은, 그가 팔레스타인에서 느꼈던 평화와 불안을 그렸다. 독일에서 야만적인 국가사회주의 이데올로기가 성공한 해에, 잔혹한 현실에 밀려 샤갈의 그림에서도 평온함이 사라졌다.

〈고독〉에서 샤갈은 아직 특유의 모티프를 이용하여 자기 자신과 민족, 그리고 전 유럽을 위협하는 위험을 표현하고 있다. 세상에 대한 그의 비관적인 견해를 전달하는 것은, 그림에 담긴 서사적인 내용이 아니라 그림의 분위기이다. 이점에서는 1920년대의 작품과 공통점이 있다. 1935년 봄 폴란드를 여행하면서 샤갈은 자신의 이미지 세계가 새로운 정치 현실을 더 이상 무시할 수 없음을 확인했다. 바르샤바의 게토에서 목격한 사건으로 크게 충격을 받았고, 친구 두브노프가 거리에서 '더러운 유대인'으로 손가락질당할 때 샤갈은 그 자리에 있었다. 유대인의 세상은 더 이상 꿈속처럼 아늑하고 거룩한 성소가 아니었다. 광신적인 대학살과 민족주의적 망상이 도사리고 있는 곳에 발을 디뎠던 것이다. 그리하여 존재를 위협하는 대상이 샤갈의 작품에 힘을 싣게 되었다.

곡예사
The Acrobat
1930년, 캔버스에 유채, 65×32cm
파리 국립근대미술관(퐁피두센터);
니스 샤갈 미술관에 대여

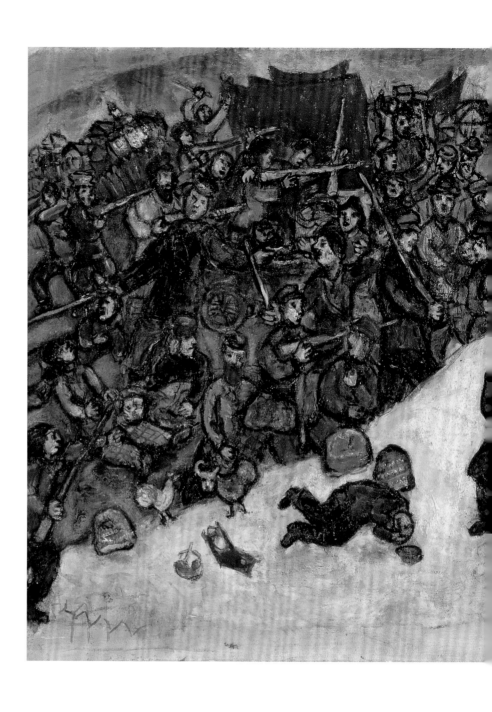

혁명
The Revolution
1937년, 캔버스에 유채, 49.7×100.2cm
파리 국립근대미술관(퐁피두센터)

인간의 도덕에 대한 파시스트의 만행에 대해 피카소는 명확한 의식을 가진 20세기의 역사적인 작품으로 대항했다. 그의 〈게르니카〉는 문명사회가 정치적인 냉소와 직면했을 때 사람들이 외쳐야 할 저항의 목소리를 표현했다. 이 작품은 가슴 아프게도 1937년 파리에서 열린 세계박람회에서 가장 큰 관심을 끌었다.

같은 해, 샤갈은 자신의 현실 참여 의지를 〈혁명〉(60 - 61쪽)에 표명했다. 샤갈의 그림은 특정한 사건에 대한 응답이 아니라, 정치적인 불안과 걱정을 자신의 언어로 표현하려는 시도였다. 이 그림에는 세계를 파악하고 구체화하는 두 가지 미학적인 방법이 나란히 놓여 있다. 왼쪽에서 혁명가들이 장애물을 향해 돌진하고 있다. 오른쪽은 정치적인 평등을 요구하는 통일된 이미지가 상상력의 자유로

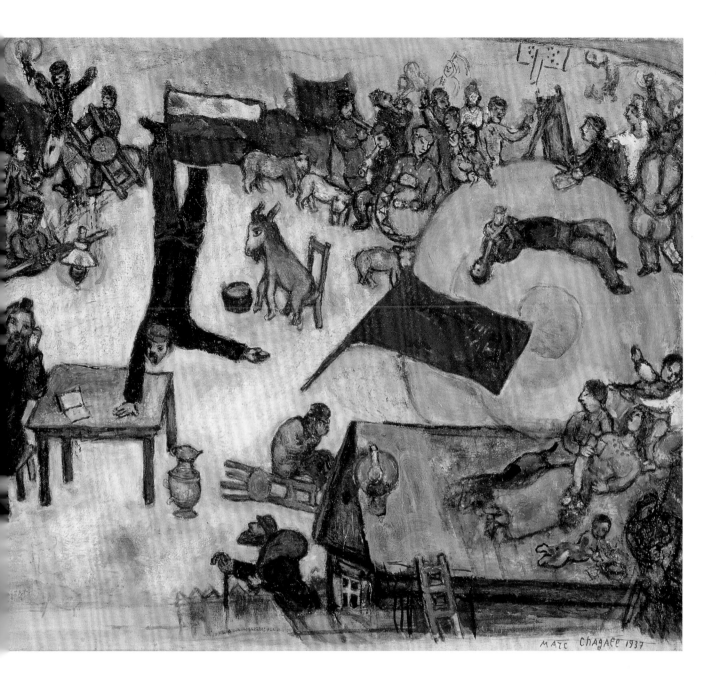

운 연출에 의해 균형을 잡고 있다. 음악가, 광대, 동물들이 출연한다. 연인들은
나무로 된 오두막 지붕 위에 누워 있다. 그리고 샤갈은 중력의 영향을 일시적으
로 정지시킨다. 곡예사처럼 한 손으로 중심을 잡고 물구나무를 선 레닌의 형상이
좌우 두 영역을 연결하고 있다. 그의 다른 손은 진정한 길을 가는 혁명가를 가리
키고 있다.

　　"다른 것과의 차이를 존중할 수만 있다면, 혁명은 위대해질 수 있다."(『나의 삶』,
156쪽) 샤갈은 러시아에서 겪은 일을 예술가로서 자신의 견해로 요약하여 기술했다.
개인의 창의적인 힘은 정치적 자유를 위한 투쟁의 추진력이다. 그러나 〈고독〉의 나
이 든 유대인은 자신과 민족의 장래를 걱정하느라 아직도 허리를 펴지 못했다.

〈혁명〉은 매우 표제적이다. 의미가 함축되어 어떤 분위기를 집어넣을 여지가 없다. 보편적으로 개인을 초월한 관련성을 찾기 위한 야심 찬 시도와, 기법상의 문제점을 제대로 처리하지 않은 데서 샤갈의 초기 작품의 열정을 떠올리게 한다. 이상향을 나란히 배치하고, 상징적으로 고뇌를 짊어진 간략한 세계의 이미지를 나란히 배치한 것은 사건의 복잡성을 표현하려는 게 아니다.

그뿐만 아니라, 샤갈은 피카소가 그린 거대한 걸작에 대한 이와 같은 응답이 결코 만족스럽지 않았다. 1943년 샤갈은 〈혁명〉을 패널 세 개로 제작하여 3부작 형식으로 정치적 상징주의와 종교적 상징주의를 융합했다. 이것은 세계적인 사건에 (시간을 초월하는 예술 작품을 만들려는 소망과는 별개로) 샤갈이 직접적으로 연관되어 있음을 실증한다.

이 시기에 그린 두 번째 표제그림 〈백색의 예수 수난도〉(63쪽)는 1938년에 그린 작품인데, 여기서는 그런 문제가 잘 해소되었다. 1933년, 샤갈은 다음과 같은 말로 자신의 미학적인 목표를 드러냈다. "만일 화가가 유대인이고 인생을 그리려 한다면, 어떻게 그가 유대인적인 요소들을 그의 작품에 노출하지 않을 수 있는가! 만일 뛰어난 화가라면, 좀 더 많은 양의 유대적인 요소를 담을 수 있을 것이다. 당연히 유대인적인 요소가 포함되겠지만 그의 예술은 보편적인 관련성을 지

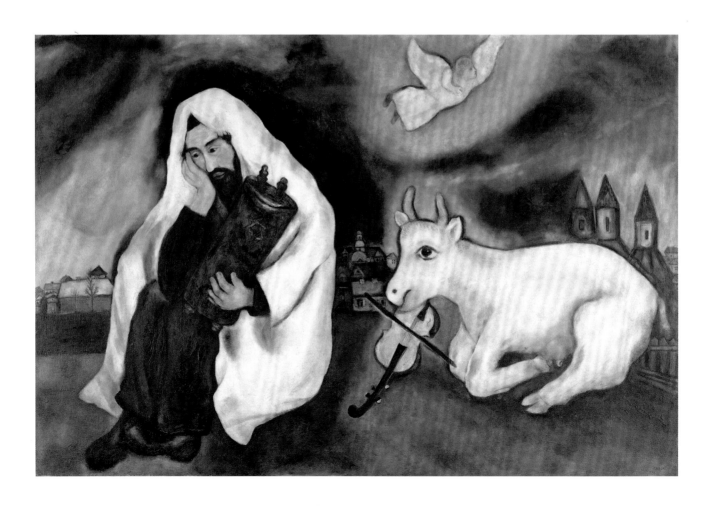

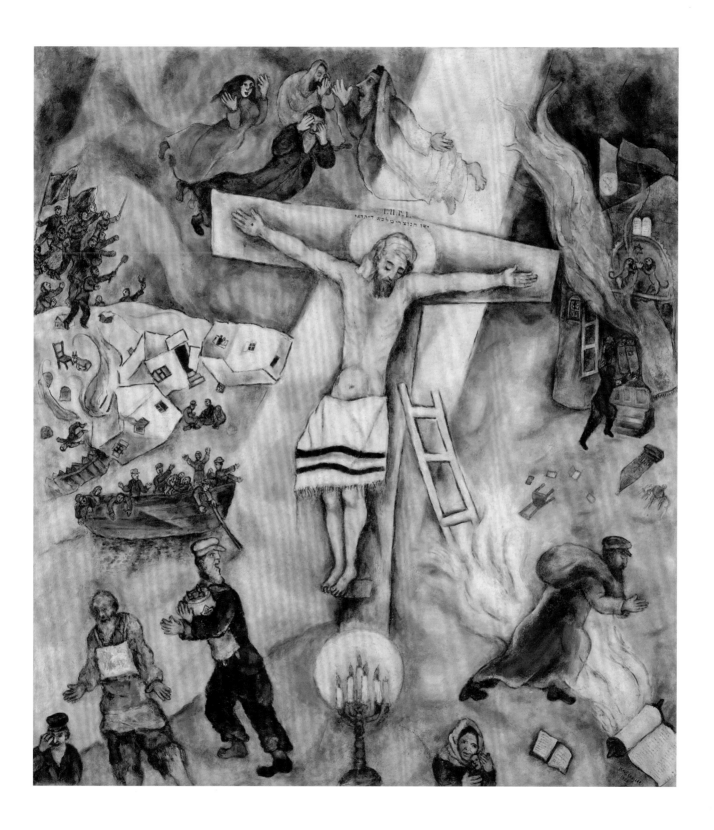

향할 것이다." 십자가 위의 예수상에 유대인 예언자의 열망과 인간의 형상을 한 기독교 신의 죽음을 상징화함으로써, 샤갈은 당시의 고뇌를 드러내는 보편적인 상징을 발견했다.

십자가에 못 박히는 형벌에 묘사된 도구와 기구처럼 혼란스러운 이미지가 십자가 주위에 모여 있다. 붉은 깃발을 들고 마을을 지나가는 혁명가 집단은 약탈과 방화를 일삼으며 미쳐 날뛴다. 배를 탄 피난민들은 큰소리로 구조를 요청하고 있다. 나치 제복을 입은 남자는 유대인 교회를 훼손하고 있다. 앞쪽에는 가난한 사람들이 탈출하려 하고 있고, 방황하는 유대인 아하스에로스는 침묵한 채 율법 두루마리를 껴안고 지나가고 있다. 구약성서에 나오는 인물들이 공중을 떠다니며 황량한 어둠을 배경으로 탄식하고 있다. 그런데 높은 곳에서 밝은 빛이 내려와, 십자가 위에 있는 백색의 결백한 형상을 비추고 있다. 고통의 흔적은 모두 사라지고, 십자가 위의 인물의 수백 년 된 권능은 정신적으로 상처 입은 현실의 사건 속에서 희망으로 가는 길처럼 여겨진다. 믿음은 절망의 산도 옮길 수 있다고 샤갈은 말했다.

이 그림에서는 그의 온화한 아이러니조차 사라지고 없다. 종교적 구원을 애절하게 호소하는 적나라한 실존적 공포는 샤갈의 작품에서는 드문 예이다. 이 그림에서, 전통적인 레퍼토리에 의존하는 기법적인 교묘함은 전혀 보이지 않는다. 그리고 당시의 정황을 묘사함으로써 그림을 통합하여 성상의 시대를 초월한 깊이를 획득했다. "상징을 이용하여 그림을 그리는 것은 옳지 않다. 만일 예술 작품이 완전한 진실성을 갖춘다면, 상징적 의미는 자연스럽게 내재 될 것이다"라고 샤갈은 말한 적이 있다. 피카소의 역사화 〈게르니카〉가 고난에 대해 말하고 있는 것과는 대조적으로, 샤갈의 〈백색의 예수 수난도〉는 고난을 받아들이는 메시지를 전하는 신앙의 그림이다.

만약 샤갈이 전쟁이 발발하기 전에 다가올 공포를 민감하게 경계했다면, 전쟁이 선포되자마자 그의 감정은 공황에 휩쓸렸을 것이다. 정신적인 도망자가 되어, 피카소가 파리에서 그랬듯이, 제한된 예술 내부로 달아나 정치적인 현실에서 도피하는 것은 죽음의 수용소를 넣 놓고 기다리는 거나 다름없었다. 1940년 봄, 그는 가족을 이끌고 나치 독일로부터 안전한 거리에 있는 프로방스의 고르드로 거처를 옮겼다.

1940년 고르드에서, 샤갈은 2년 동안 작업해온 〈세 개의 양초〉(65쪽)를 완성했다. 문화적인 생활에서 고립된 채 억류의 공포 속에서 그는 아주 병적인 방식으로 자신의 레퍼토리로 사용되는 이미지들을 다시 살폈다. 곡예사와 연인들, 그리고 마을의 이미지가 소리 없이 다가오는 위험으로부터 그를 지켰다. 우울한 색채가 화면을 지배하고 있다. 정물화의 엄격함을 빌어, 덧없는 상징처럼 소심한 몸짓으로 표현된 공포심은 죽음을 상징하는 양초에 의해 음울한 순간으로 변모한다.

프랑스 정부가 나치와 휴전 협정을 맺게 되면서 프랑스도 더 이상 안전한 장소는 아니었다. 그는 마르세유에서 불심 검문으로 체포되어 독일로 인계될 위기에 처했다가 미국인의 중재로 겨우 구출되기도 했다. 수많은 유대인 동포들이 멸망을 향해 비극적인 여정을 시작할 때, 유명한 화가 샤갈은 세상의 도움을 얻을 수 있었다. 5월 7일 샤갈은 가족과 함께 미국으로 향했다. 그의 그림에서 가끔 나

세 개의 양초
The Three Candles
1938 – 40년, 캔버스에 유채, 127.5×96.5cm
개인 소장

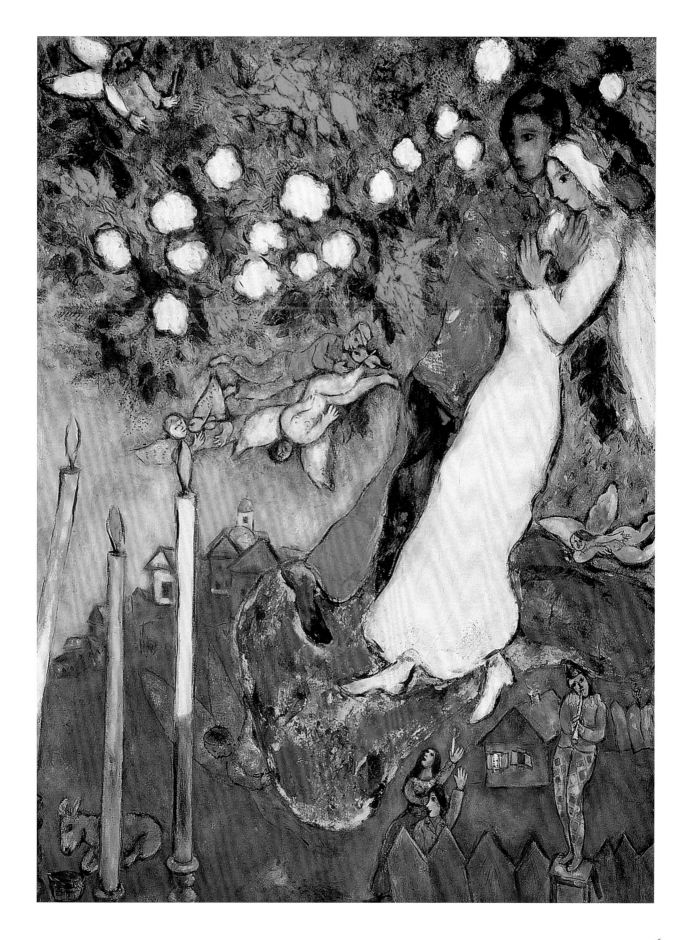

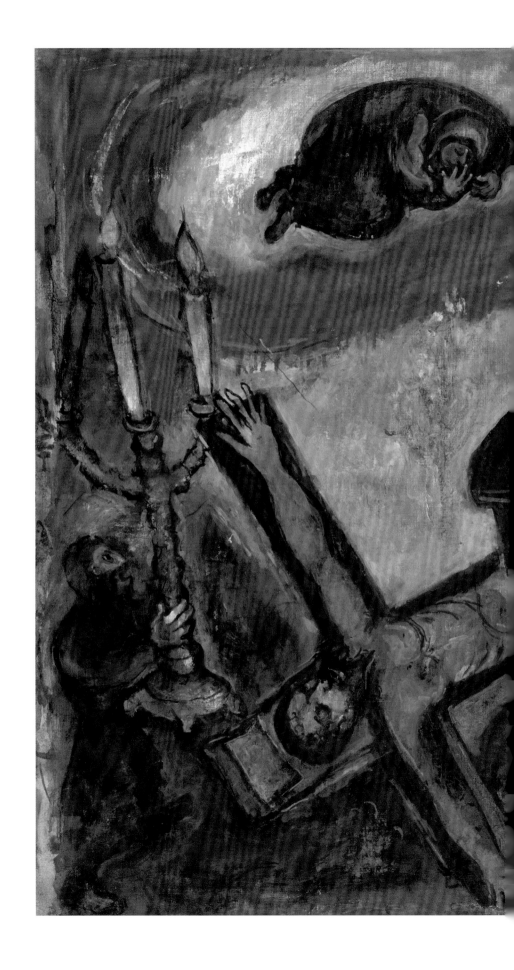

강박 관념
L'Obsession
1943년, 캔버스에 유채, 76×107.5cm
파리 국립근대미술관(퐁피두센터)

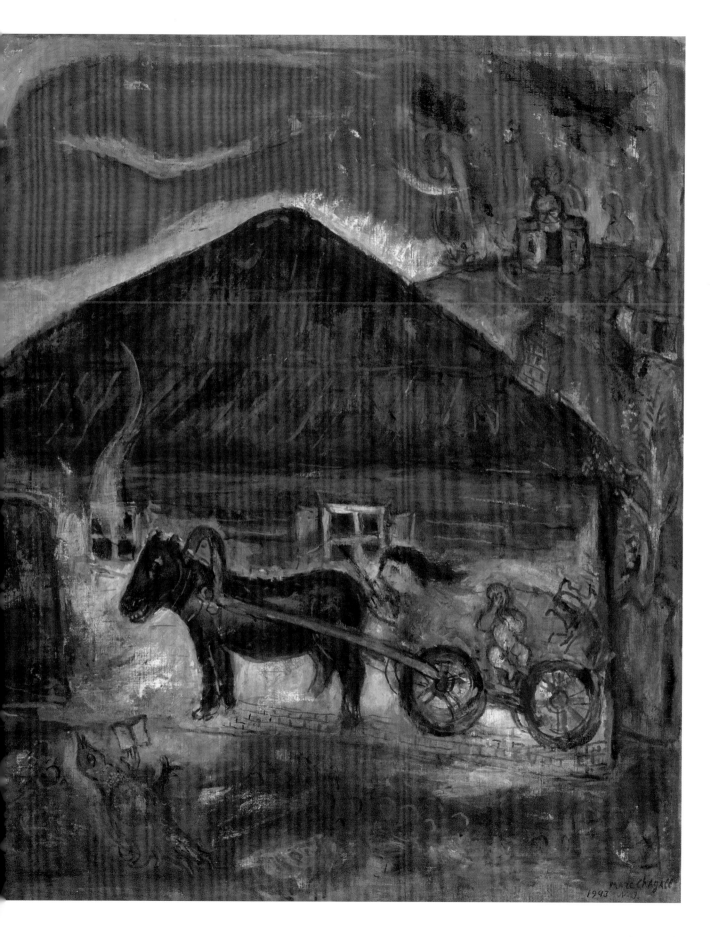

타나는 정착할 수 없는, 방랑하는 유대인의 신화는 이제 더 이상 문학적인 모티프가 아니었다.

1941년 6월 23일, 독일이 소비에트 연방을 공격한 바로 그날 샤갈은 뉴욕에 도착했다. 파리와 베를린에 이어, 이제 그는 거대하고 잡다한 인종과 문화가 뒤섞인 세 번째 거대도시에 살게 되었다. 자신의 경험에 충실하게도 샤갈은 늘 가지각색의 이국적인 인종과 문화가 만나는 대도시에 매혹되었다. 그것은 삶의 특효약이었다. 그와 가족들은 코네티컷주 프레스턴의 도심에서 조금 떨어진 시골 집에서 살다가 뉴욕의 작은 아파트로 이사했다.

샤갈은 그 몇 년 동안 먼 곳에서 일어난 전쟁에 대해 동정 어린 마음으로 반응하면서, 프랑스에서 마지막으로 그린 그림의 깊고 우울한 기본 색조를 조정했다. 작품의 주제는 주로 전쟁과 예수 수난이었지만, 감정이입의 강도는 다소 줄어들었다. 매일 보도되는 잔학 행위에 관한 소식은 샤갈의 감성적인 연대감을 무디게 했다.

1943년에 그린 〈강박 관념〉(66-67쪽)은 해를 거듭해도 전쟁과 관련된 새로운 이미지를 찾아내는 일이 불가능했다는 것을 증명한다. 오두막에서 솟아오른 불길, 세 갈래의 큰 촛대를 든 유대인, 짐마차 안에서 탈출하는 모티프, 불길처럼 위협하는 붉은 색채 등은 모두 자신의 그림에 인용했던 것으로, 이제 신선함이 없다. 단지 기울어진 십자가상이 산산이 부서진 희망을 말하고 있다. 당시의 무시무시한 공포를 표현했지만, 어딘지 삽화 같은 느낌이 든다. 예수 수난과 전쟁을 통합한 것도 너무 익숙한 것이어서, 힘 있는 〈백색의 예수 수난도〉에서 더 나아간, 어떤 새로운 차원의 회화적인 공감을 느낄 수 없다.

이는 샤갈의 회화 언어의 근본적인 문제점 중 하나를 시사한다. 모티프 자체가 독립적인 실재를 획득하려는 경향이 있기 때문에 표현력을 잃을 우려가 있다. 연인, 오두막, 동물 그리고 후기의 종교적인 이미지 같은 요소는 새로운 구도 속에 각각 작품의 특색을 이루도록 배치되어 있다. 그 요소들은 언어가 그렇듯이 항상 새로운 문장으로 연결되지만 잦은 반복으로 인해 독특한 의미가 생성되지 않는다. 각각의 요소가 지닌 상징적인 가치는, 그림에 또 하나의 실재를 드러내는 것으로서 인정되는 게 아니라, 샤갈이 자신의 작품에서 인용한 것이 되어 버린다. 신비한 세계를 만들었던 요소가 이제는 이국적인 정서 말고는 아무것도 암시하지 못하고, 각각의 요소가 표현해야 할 실재는 도식화되고 만다.

결국 샤갈의 그림은 정확한 내용보다 색채의 사용법에 의존하는 분위기만 전달하게 된다. 모티프들은 그저 알아볼 수 있게 하는 역할, 전형적인 샤갈의 특징을 알려주는 역할만 하는 것이다. 이리하여 관용과 이해에 대해 특유의 형태를 배치함으로써 호소력을 얻었던 그의 작품은 전형적인 혼란 속에 잠겨 버렸다. 샤갈이 이와 같은 위험에서 벗어날 수 있었던 것은, 기법의 변경에 대한 샤갈 자신의 적극적인 태도가 큰 몫을 했다. 이 점에서 샤갈이 추상회화를 꾸준히 탐구해 온 사람임을 확인할 수 있다. 샤갈의 그림에서 그런 독특한 내용과 개성을 결정하는 것은 그의 붓질과 색채의 조화였지, 주제가 담긴 모티프는 아니었다.

〈녹색 눈을 가진 집〉(73쪽)과 〈성모와 썰매〉(75쪽), 무엇보다도 〈수탉 소리 듣기〉(69쪽)가 이를 입증한다. 윤곽선과 화려한 색상의 머리 때문에 붉은 배경과 구

수탉 소리 듣기
Listening to the Cock
1944년, 캔버스에 유채, 99×71.5cm
개인 소장

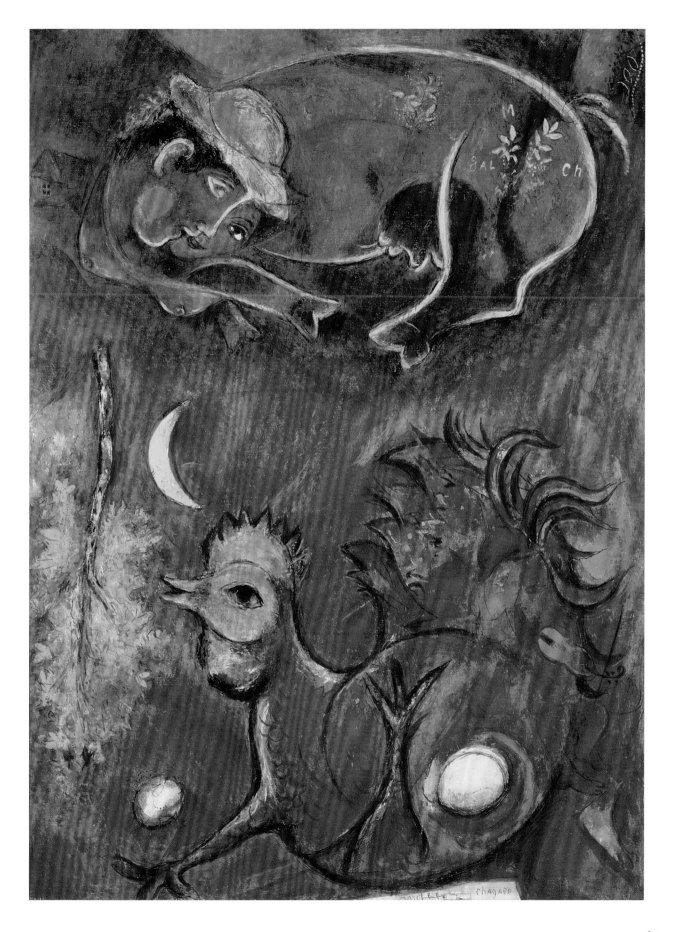

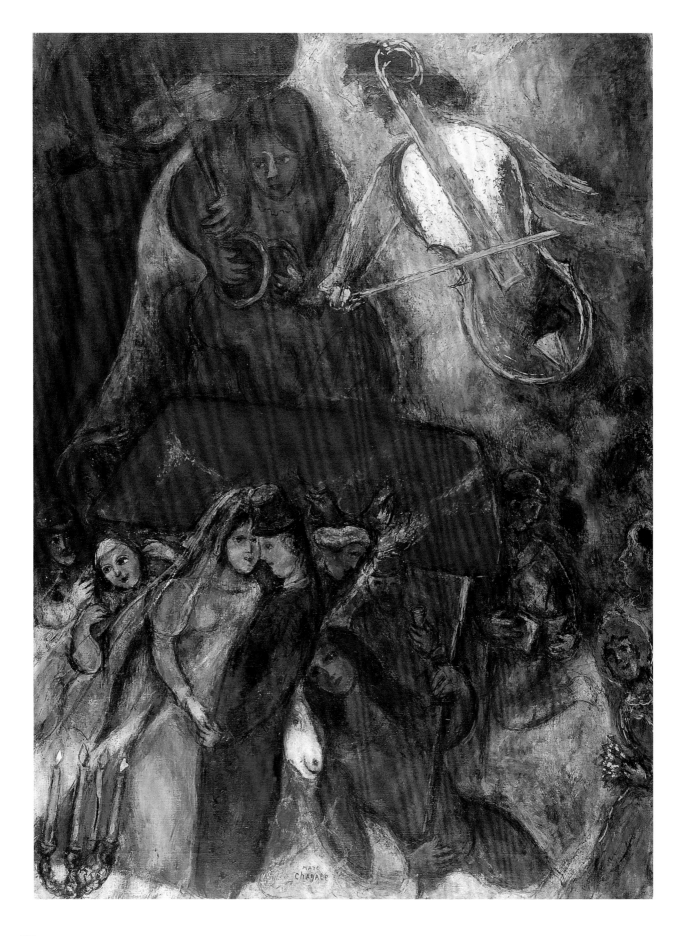

분되는 어린 수탉의 모습에는 샤갈의 전형적인 모티프 중 두 가지 이상이 혼합돼 있다. 우아한 자세의 다리는 정열적인 곡예사의 움직임을 생각나게 한다. 바이올린 연주자가 수탉의 꼬리 깃털 속에 있는 것이 보인다. 위트를 살려서 샤갈은 수탉으로 하여금 알을 낳게 하고 있는데, 이 이미지는 암소에 그려진 남녀와 조화를 이룬다. 어두운 배경을 등지고 있는 암소의 머리는 연인의 얼굴이다. 초승달과 거꾸로 서 있는 나무, 그리고 오두막은 샤갈이 전형적으로 사용하는 이미지이다. 수탉의 울음소리와 함께 불그스레하게 먼동이 터오면서 밤은 점차 사라진다. 샤갈은 그것이 나치의 붕괴가 가까워졌다는 어스레한 희망으로 읽히기를 바랐을지도 모른다.

"암흑이 내 눈앞으로 모여들었다." 1947년 처음 출간된 벨라의 책 『첫 만남』의 마지막에 샤갈이 덧붙인 절망적인 문장이다. 벨라는 이미 3년 전에 불가사의한 상황에서 바이러스 감염으로 사망했다. 보다 나은 세상이 다가올 것을 알리는 징조는 모두 사라지고 말았다. 샤갈의 작품세계의 마지막 자극이자 뮤즈였던 벨라는 자신의 책을 유언서로 남겨 남편의 작품 활동에 대해 마지막 말을 전했다.

1944년, 벨라가 죽은 지 얼마 되지 않아 그린 〈결혼식〉(70쪽)은 벨라의 남동생 아론의 결혼식을 그린 작품인데, 『첫 만남』의 에피소드를 표현하고 있다. 벨라의 문장은 샤갈의 자서전처럼 쾌활하고 명랑하며 농담 섞인 아이러니한 분위기를 담고 있지만, 그림은 불길한 우울함으로 표현되어 있다. 신부와 신랑은 거의 무감각하게 서로 기대고 있고, 천사 음악가는 혼례 음악으로 죽음의 행진곡을 연주하고 있는 듯하다. 개인적인 슬픔이 불길한 전쟁과 더불어 표현된 것이다. 당시 샤갈의 그림은 모두 벨라의 죽음과 관련되어 있다.

유럽이 해방된 뒤, 샤갈은 유럽으로 돌아가 1946년에 성공으로 가는 길을 열었다. 〈양산을 든 암소〉(72쪽)와 같은 그림에 나타나는 쾌활해 보이는 상태는 파리를 방문한 인상일지도 모른다. 하늘에는 태양이 불타고 있다. 양산은 암소를 구원한다는 약속이다! 샤갈은 고전적이고 양식적인 장치를 대입했다. 그림에 전형적으로 등장하는 동물의 이미지는 사람을 치환한 것이다. 그것은 샤갈 예술의 특징이다. 그림 속 아이러니의 핵심인 그러한 특징은 일화적인 매력을 강하게 일으킨다. 그러나 어두침침한 색채가 여전히 화면을 지배하고 있고, 작품의 해학적인 느낌은 어딘지 쾌활함에 대한 강박 관념처럼 보인다.

샤갈은 〈천사의 추락〉(74쪽)으로 예술적인 독창성을 위한 25년간의 여정에 마지막 작별을 고했다. 이 작품은 작가와 외부세계의 본질적인 관계와, 갈수록 강도가 높아지는 야만적 행위에 대한 작가의 메시지이다.

1923년 샤갈이 이 그림을 그리기 시작했을 무렵, 러시아 혁명은 기억 속에 생생하게 남아 있었다. 샤갈은 그림에 유대인과 천사의 모습을 그려서 이 세상에 악마가 존재한다는 구약성서의 가르침을 표현할 계획이었다. 그러나 1947년 그림을 완성한 그해에, 그는 러시아의 작은 세계를 떠올리게 하는 모티프들을 혼합했다. 결국 성모와 십자가 위의 예수 같은 기독교적 이미지까지 더해졌다. 유대인 특유의 환상, 그의 개인적인 인생 이야기, 덧붙여 예수의 속죄 모티프가 모두 일체화하여 샤갈의 전 작품을 요약하는 표제가 되었다. 이미지는 계속해서 더해지고, 이미지의 전체성과 연상(聯想)의 다양성 속에, 유일하고 진실하고 보편적이

결혼식
The Wedding
1944년, 캔버스에 유채, 99×74cm
개인 소장

며 효과적인 시각적 관용 표현을 찾아내려는 샤갈의 부단한 노력이 드러나 있다.
세상을 반 바퀴나 돌아야 했던 긴 여정, 바로 그 역사가 이 그림을 20세기 예술을
대표하는 작품, 하나의 작품을 새롭고 자율적인 상황으로 몰아넣는 추방과 위험
을 상징하는 작품이 되게 했다.

바로 그 역사가 이 그림에 권위를 부여했다. 그 권위는 샤갈이 늘 목표로 삼
아왔던 것이며, 이미지에 대한 유대인의 경외심과 균형을 이루는 것이기도 하다.
1948년 여름, 마지막으로 프랑스로 돌아오면서 무사히 끝난 그의 파란 많은 여정
은 발덴의 '베를린 전시' 이후 계속된 그의 모든 작품들의 여정이기도 했다.

73쪽
녹색 눈을 가진 집
The House with the Green Eye
1944년, 캔버스에 유채, 58×51cm, 개인 소장

양산을 든 암소
Cow with a Parasol
1946년, 캔버스에 유채, 81.3×108cm
뉴욕, 메트로폴리탄 미술관,
리처드 자이슬러 유증

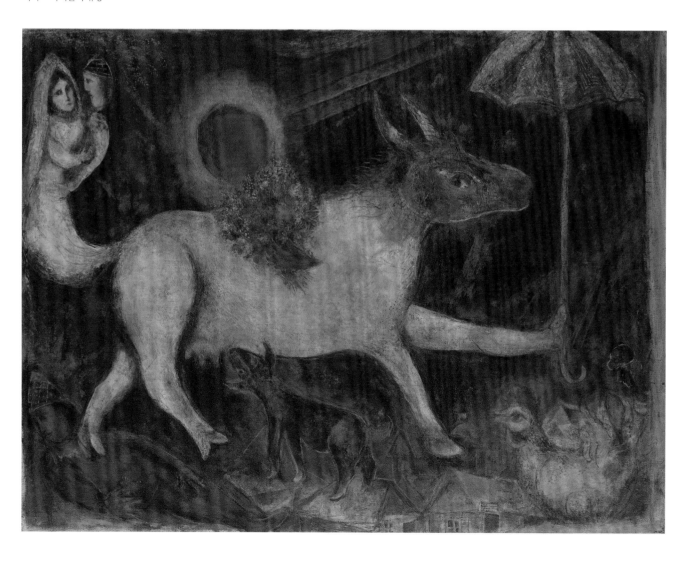

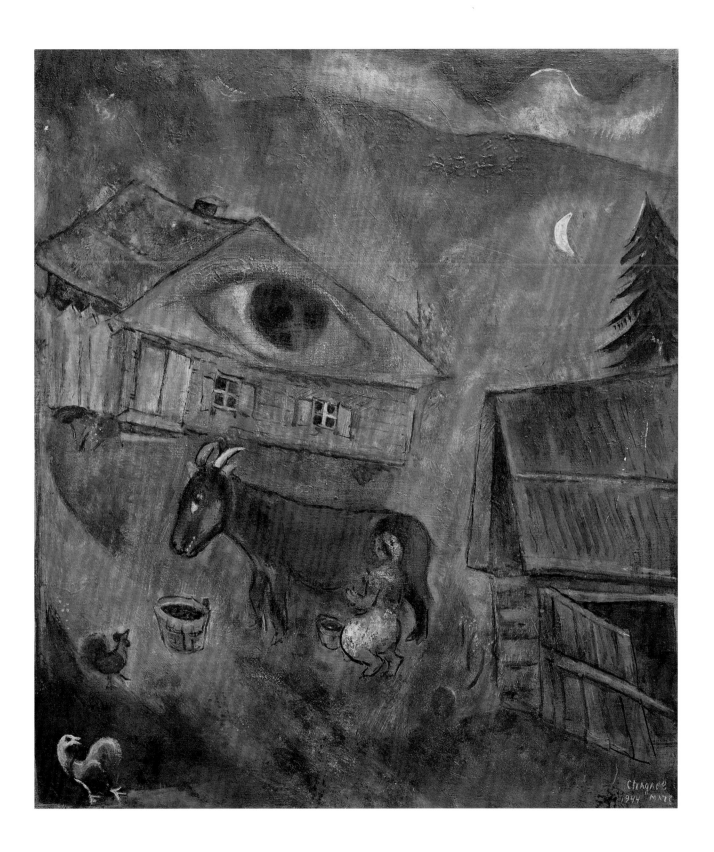

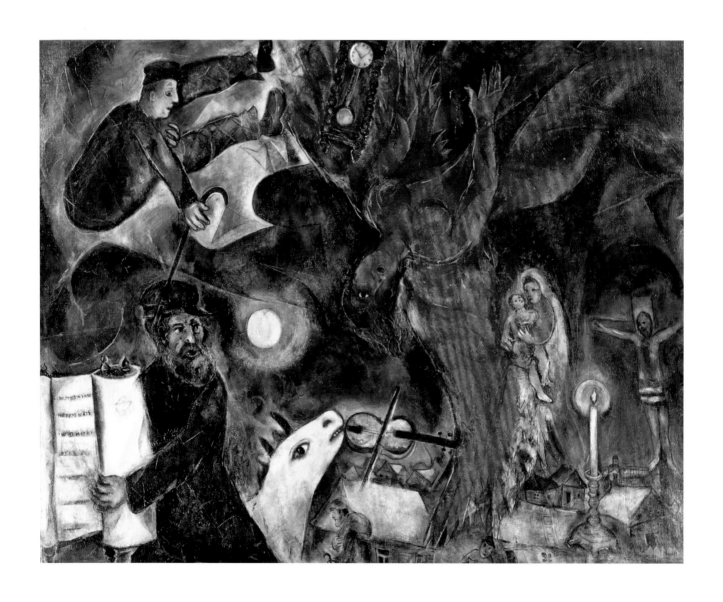

천사의 추락
The Falling Angel
1923/33/47년, 캔버스에 유채, 148×189cm
바젤 미술관

성모와 썰매
Madonna with the Sleigh
1947년, 캔버스에 유채, 97×80cm
암스테르담 시립미술관

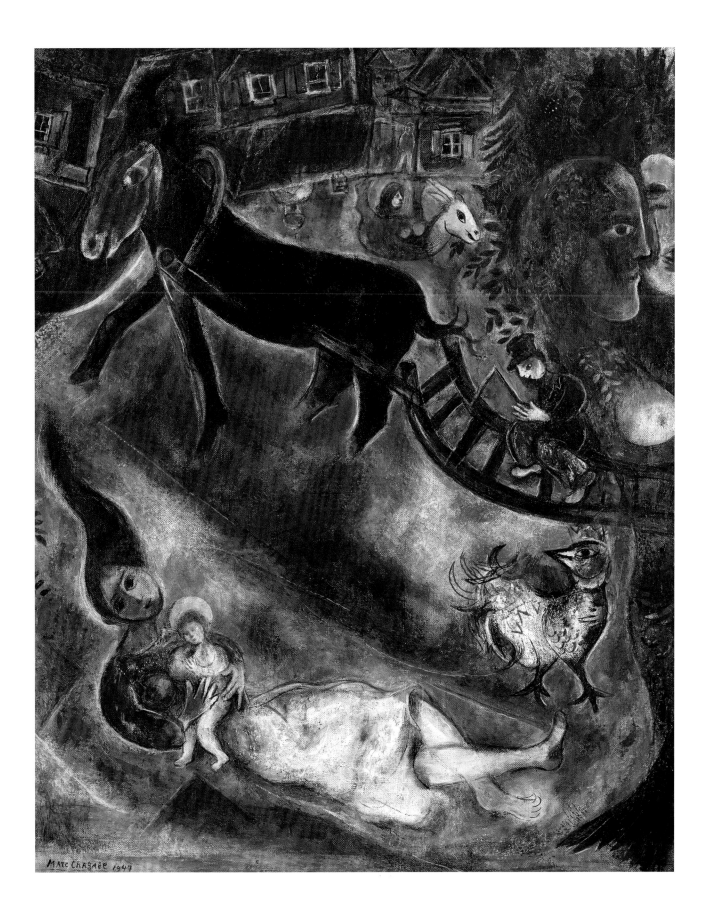

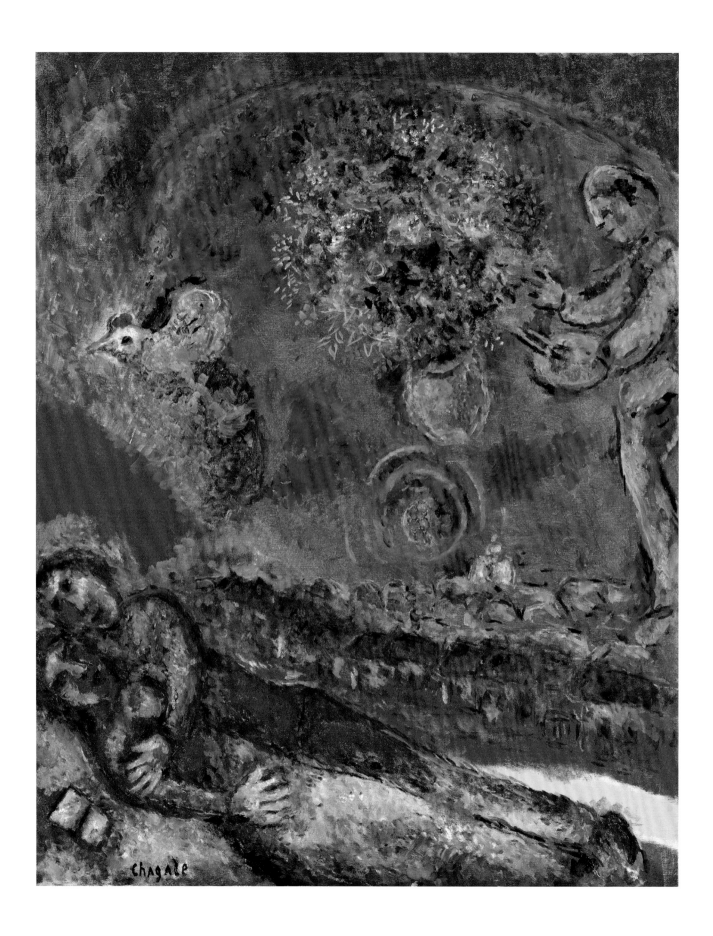

후기 작품
1948–1985

파리로 돌아온 뒤에도 샤갈의 작품은 그의 거칠었던 인생과, 꿈과 현실의 적절한 타협, 그리고 보이지 않는 상상력의 모험에 대한 시적인 메타포였다. 그러나 후기 작품들은 그의 예술 활동의 또 다른 출발점이었던 정통파 유대교의 전통과 러시아 민속과는 점차 거리를 두려고 한 것으로 보인다.

조그만 러시아 마을의 문화적 지식을 바탕으로 한 작품의 주제는 그리스 신화와 기독교 신앙, 그리고 자신의 일상적인 경험을 바탕으로 한 모티프로 대체되었다. 이렇게 샤갈이 선택한 주제는 서서히 변화하여, 반복해서 사용해온 상징적인 내용은 시간 속으로 사라졌다. 1947년 이후의 작품에서 샤갈과 아방가르드 미술의 관계는 점차 희미해진다. 그래서 그의 시각 언어는 미술계의 새로운 형식적 경향과 관계를 유지하기보다 몇 년에 걸쳐 형성된 개인적 취향의 문제에 천착하게 된다. 그러나 샤갈이 회피하려고 했던 것은 미술시장만이 아니었다. 그는 우선 자신의 생활 속으로 완전히 돌아가길 바랐고, 거칠었던 젊은 시절은 이제 과거의 일이 되었다. 그는 1950년 생장카프페라의 집으로 이사를 하고, 2년 뒤 러시아 여인 발렌티나 브로드스키와 두 번째 결혼을 한다. 샤갈이 '바바'라는 부드러운 애칭으로 부른 새로운 사랑과 이룬 행복은 이 시기 샤갈과 그의 예술이 대중적인 흥미를 일으키는 동기가 되었다.

명성은 나날이 높아갔지만, 작품은 여전히 친근하고 소박하며 천진난만했다. 〈붉은 배경 위의 연인들〉(76쪽)은 1983년에 그린 작품으로, 남자는 여인의 마음을 붙들려는 듯 어깨를 감싸고 얼굴을 기울여 눈을 바라보고 있다. 여인은 아직 망설이는 듯 고개를 돌려, 누군가 밀회를 방해하기라도 한 듯이 그림의 바깥쪽을 바라보고 있다.

연인 사이에서 타오르는 붉은색은 차가운 파란색과 조화를 이룬다. 파란 부분의 오른쪽 끝에는 왼손에 팔레트를 든 화가 자신의 모습이 보인다. 마침 연인들에게서 책이 떨어진 것처럼, 꽃병이 화가의 벌린 팔에서 떨어져 나온 것 같다. 파란 타원은 팔레트 모양이고, 꽃다발과 작은 새는 물감을 가볍게 두드려준 자국이다.

이 이미지는 정확히 30년 전에 완성한 파리 시절의 작품 하나(78쪽)와 상당히 유사하다. 이 작품에도 연인들이 있고 작은 새가 있다. 왼쪽의 나무는 꽃다발처

반달 모양의 연인들
The Half‑Moon Couple
1951–52년, 석판화, 41.5×34.3cm

붉은 배경 위의 연인들
Couple on a Red Background
1983년, 캔버스에 유채, 81×65.5cm
개인 소장

베르시의 강둑
Le Quai de Bercy
1953년, 캔버스에 유채, 65×95cm
개인 소장

럼 채색되어 있다. 그러나 샤갈은 그저 같은 모티프를 반복해서 사용하지 않았다. 1953년의 작품과 1983년의 작품 사이에는 또 하나의 유사점이 있음을 알 수 있다. 〈붉은 배경 위의 연인들〉에서 추상적으로 보이는 파란색 영역이 예술가의 팔레트를 확대하여 그린 것이라면, 〈베르시의 강둑〉에서는 그것과 닮은 커다란 하트 모양의 암시를 볼 수 있다. 하트의 뾰족한 끝은 그림의 아래쪽 가장자리에 닿아 있으며, 하트 자체는 그림의 중심을 차지한다. 사선 하나가 왼쪽을 향해 나무쪽으로 이어져 있는데, 강을 그린 다음 하트의 측면을 표현했다. 다른 하나의 선은 오른쪽을 향해 강을 가로지르고, 그림 위쪽에 곡선을 그려서 전형적으로 양식화된 하트 모양을 이루었다. 이 사랑의 상징이 연인들을 품고 있다.

샤갈은 후기 작품에서 기법적인 즉, 추상적이라 말할 수 있는 형상에 점차 회화적인 기능을 줄 수 있었다. 구도의 원리에 따라 결정된 선과 영역의 배치처럼 보이는 것은, 예를 들어 하트처럼, 그림의 의미를 강조하는 기호이다. 샤갈은 입체주의 사상과 전에 많은 영향을 받았던 들로네의 시각적인 개념을 덧붙여 표현했다. 작품이 형식적인 원칙에 기초를 두었던, 말하자면 그림을 순수하게 추상적 조직 속에 의지하려던 그의 초기 시절의 소망은, 확인할 수 있는 대상을 표현한다는 그의 의도와 모순된 것이었다. 그림의 내용을 전달하는 수단으로서, 이 새로운 양식은 많은 작품에서 새롭고 자유롭게 사용되어 색채와 조화를 이루었다.

얼마 후 샤갈은 1947년에 잭슨 폴록이 드립 페인팅 기법으로 시도했던 타시즘(추상표현주의)에 몰두한다.

　〈센강의 다리〉(79쪽)를 예로 들자면, 파란색 부분은 구성상 다른 대상과 연관을 이루지 않는다. 파란색은 누워 있는 연인들을 완전히 뒤덮고 있으며, 또한 바깥쪽까지 펼쳐져 그들을 감싸 안는다. 미국 추상표현주의의 영향을 보여주는 그의 다른 그림들처럼 이 작품의 붓놀림은 결코 자연스럽지 않다. 그것은 단지 샤갈이 매우 미묘한 방법으로, 끊임없이 인물들 속에 표현하고자 했던 천진난만한 인상을 강조할 뿐이다.

　〈마르스 광장〉(4쪽)과 같이, 자율적으로 성장한 색채적인 주제는 이 시기에 그린 여러 꽃 그림에서 다양하게 변화했다. 꽃의 모티프는 샤갈에게 원숙한 거장의 기교를 충분히 발휘할 수 있게 해주었다. 공들여 조화시킨 색채의 특성과 즐거운 색채 대비가 가치 있는 느낌을 만들어낸다. 작품 속에서 꽃이 자라는 환경은 확대하여 그린 대상들에 둘러싸여, 현실 묘사에 확실히 뿌리 내린 것 같은 순수회화의 안식처이다.

　작품을 감상하는 사람에 대한 일종의 응급조치로서, 샤갈이 새로운 색채의 자율성을 이용했음을 나타내는 좋은 예는 1957년의 〈음악회〉(80쪽)이다. 연인이 탄 배는 강을 따라 흘러가고, 오른쪽 제방 위로 도시가 보이며 왼쪽에는 음악가

센강의 다리
Bridges over the Seine
1954년, 캔버스에 유채, 111.5×163.5cm
함부르크 시립미술관

들이 있다. 벌거벗은 연인의 몸은 달아오른 붉은색으로 덮여 있다. 그리고 그 색은 연인의 머리 위쪽으로 퍼져 나간다. 이 색채 띠는 물가에서 음악가 쪽으로 이동하는 두 개의 파란 띠와 평행을 이룬다. 이 띠들은 배가 오른쪽 아래에서 왼쪽 위로 움직인다는 것을 암시한다. 보름달 아래의 이 낭만적인 배 여행은, 차가운 파란색에 잠긴 도시에서 음악가들이 사는 천상으로 가는 항해일 듯하다.

에펠탑, 개선문, 그리고 노트르담은 이 도시가 파리임을 알려준다. 전쟁 전에 파리가 위대한 예술의 도시였을 때, 그곳에는 샤갈의 작업실이 있었다. 많은 동료 예술가들이 그랬던 것처럼 샤갈도 파리로 돌아가지 못했다. 코트다쥐르가 그의 작은 몽파르나스가 되었다. 그곳은 샤갈을 위한 곳이었다. 그는 그 후로 그 지역을 벗어난 적이 없었다. 실제로 1967년에는 생폴드방스에 자신의 조건에 맞는 대저택을 지었다. 그곳에 세 개의 작업실을 만들었는데 하나는 판화 작업을 위한 공간, 다른 하나는 드로잉을 위한 공간, 그리고 남은 하나는 유화 작업과 대형 디자인 작업을 위한 공간이었다.

샤갈은 이 저택으로 생애 마지막 이사를 하기 직전에 〈출애굽기〉(81쪽)를 완성했다. 제목은 구약성서에 자세히 기록돼 있는 기원전 1200년 이스라엘 백성의 이집트 탈출을 암시하고 있다. 지도자 모세는 기적적인 방법으로 홍해를 건넌 뒤 십계명을 후세에 전했다. 그림의 오른쪽 아래에서 모세는 방금 신에게 건네받은 십계명 평판을 안고 서 있다. 그의 뒤쪽으로 광대한 군중이 그림 속에서 쏟아져 나온다. 그들은 자신들의 땅을 찾아가는 길 위에 있는 이스라엘 백성이다. 이것은 성서 속 이야기이지만, 또한 제2차 세계대전에서 1948년 이스라엘 건국에 이

음악회
The Concert
1957년, 캔버스에 유채, 140×239.5cm
개인 소장

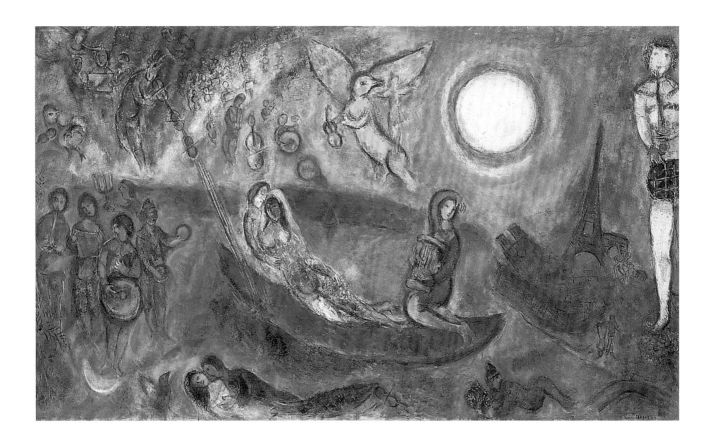

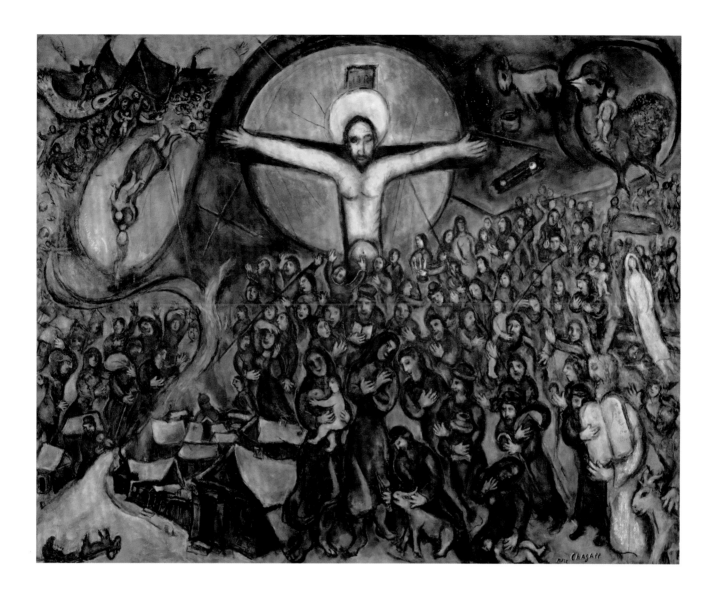

출애굽기
Exodus
1952-66년, 캔버스에 유채, 130×162cm
파리 국립근대미술관(퐁피두센터):
니스 샤갈 미술관에 대여

르는 역사적 사실이기도 하다. 샤갈은 이스라엘 건국과 그 과정을 자기 나름의
방법으로 머릿속에 떠올리고, 여러 역사적 사실과 문학 자료를 융합한 것이다.

탈출과 망명에 대한 생각은 〈전쟁〉(82-83쪽)에 다시 나타난다. 사람들을 지나
치게 많이 실은 허름한 수레가 불타는 도시를 천천히 벗어나고 있다. 수레의 뒤
를 따라 한 남자가 불길 속에서 가져온 세속적인 물건이 담긴 자루를 어깨에 멘
채 무거운 발걸음을 옮기고 있다. 그림 속 대부분의 사람들은 단지 목숨만 건졌
을 뿐, 절망 속에서 서로를 껴안고 있다. 마을에 남겨진 사람과 동물은 의지할 것
도 없이, 모든 것을 태워버리는 지옥의 불길 속에 몸을 맡기고 있다. 샤갈은 전쟁
중에 고통 받는 사람들을 실감나게 묘사하고 있다. 그리고 이 잔혹하고 폭력적인
시나리오에서, 오른쪽 위에 예수 수난 장면을 그려 전쟁의 희생자들을 순교자의
지위로 끌어올렸다. 이와 같은 현대사를 그린 작품은 많지 않지만 이러한 그림들
은 정확한 역사적 사건의 반성이라기보다 인류의 고난에 관한 고찰이다. 샤갈이
그 시기에 그린 초상화는 그보다 더욱 적다. 러시아를 떠난 후에 그린 초상이라
곤 두 사람의 아내뿐이다. 1966년 샤갈은 의자 등받이에 왼팔을 올리고 앉아 있

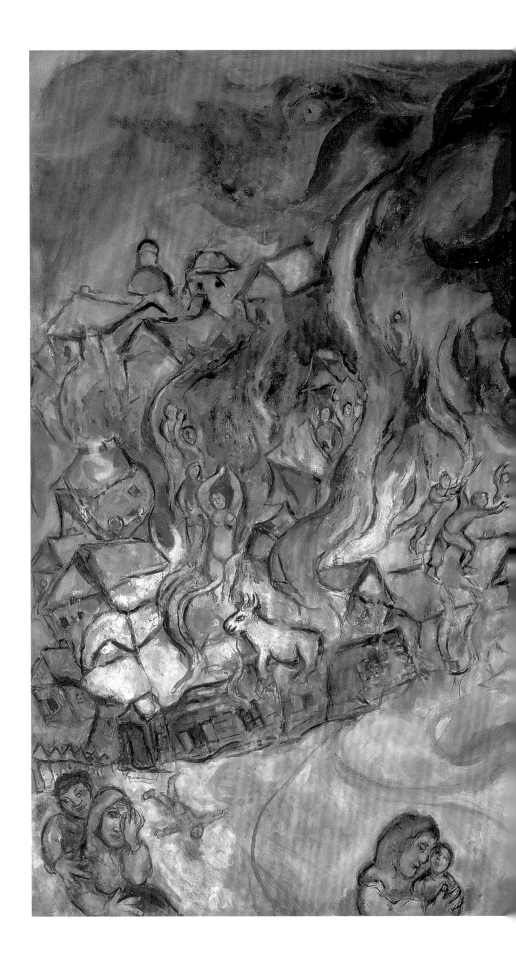

전쟁
War
1964 – 66년, 캔버스에 유채, 163×231cm
취리히 미술관

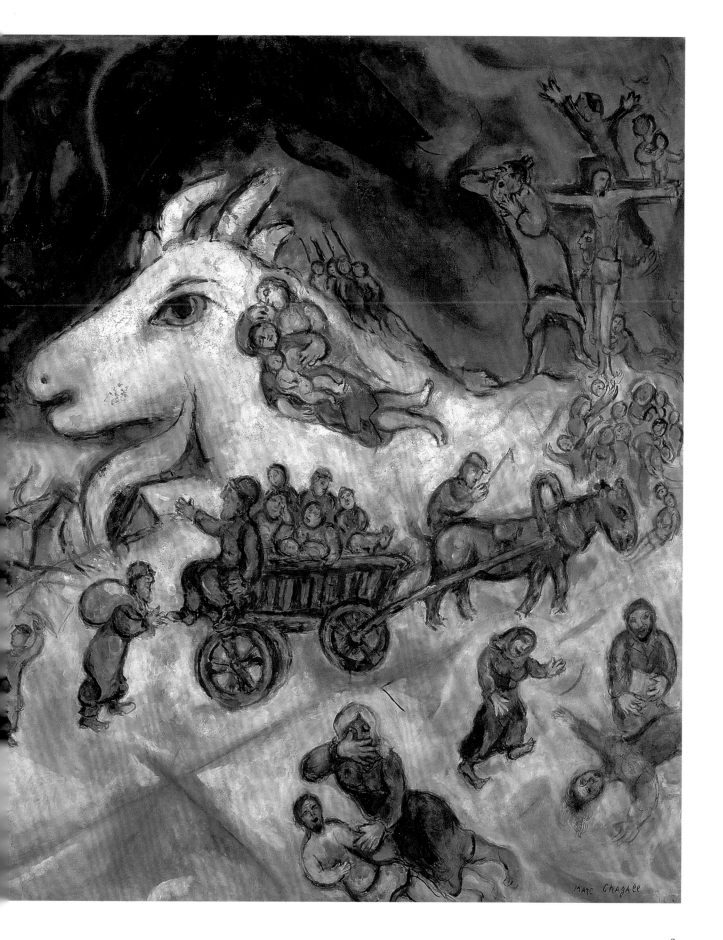

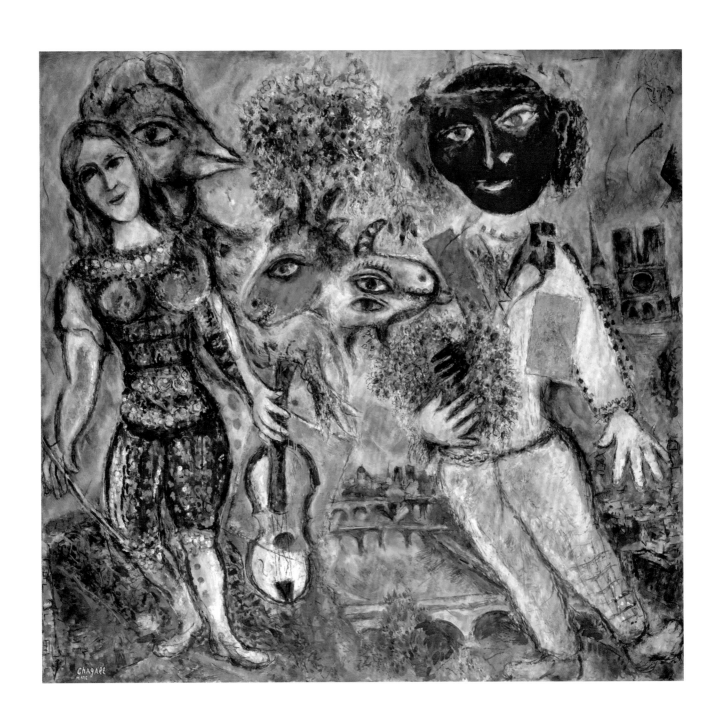

연주자들
The Players
1968년, 캔버스에 유채, 150×160cm
개인 소장

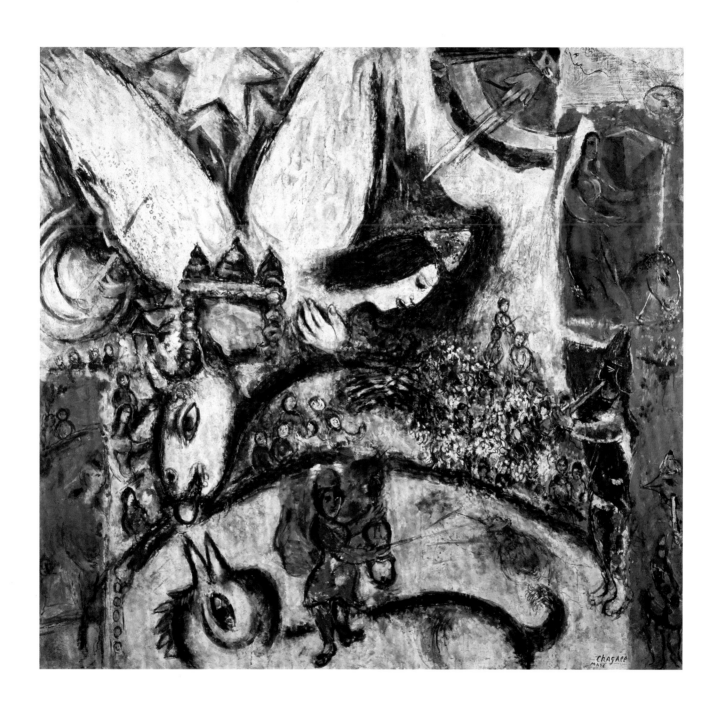

거대한 서커스
The Large Circus
1968년, 캔버스에 유채, 170×160cm
개인 소장

는 〈바바의 초상〉(87쪽)을 그렸다. 바바 앞으로 연인들이 떠다닌다. 아마도 남편의 사랑에 대한 아내의 의심을 없애기 위해 그린 건지도 모른다. 배경에는 화가의 오래된 레퍼토리인 에펠탑이 보인다. 짐승의 붉은 머리와 마을길도 보인다. 그러나 이곳은 작업실 안이다. 샤갈의 뮤즈 바바가 창의적인 영감을 독려하며 그림 앞에서 포즈를 취하고 있는 곳이다.

"내게 서커스는 마술적인 쇼이다. 태어나고 다시 사라지는 세상과 유사하다"라고 샤갈은 자신의 그림과 아주 밀접한 관계가 있는 세계에 대해 서술했다. 〈거대한 서커스〉(85쪽), 〈대행진〉(91쪽)과 같은 그림은 서커스에 대한 그의 경의를 표현한다. 생기 넘치는 축제의 소란함, 음악과 마술, 기이한 물건의 진열장 등 어떤 법칙을 적용할 수 없는 장소이다. 서커스에 대한 이러한 설명은 샤갈의 그림에 대해서도 똑같이 대입될 수 있다. 샤갈은 원형무대의 즐거운 쇼를 그릴 때, 서커스가 아니라면 꿈속에서나 볼 수 있는 판타지를 구체적인 언어로, 현실에 대응하는 언어로 표현하고 있다. 서커스의 천막 안에서 공중을 날 수 있는 사람은 그네 곡예사뿐이다.

또한 〈이카로스의 추락〉(90쪽)에 등장하는 거대한 날개를 가진 남자는 화가가 상상력으로 그린 것이 아니라 그리스 신화에서 유래한 것이다. 이카로스와 그의 아버지 다이달로스는 유배지인 크레타섬을 탈출하기 위해 날 수 있는 기계를 만들었다. 그러나 아들 이카로스는 맹렬하게 날아오르면서 태양과 너무 가까워지는 바람에 날개를 고정한 밀랍이 녹아버리고 만다. 그는 날개를 잃고 바닷속으로 곤두박질쳤다. 샤갈은 그림 속에 이 이야기의 무대를 재배치했다. 이카로스의 추락은 이제 무수히 많은 구경꾼들이 지켜보는 가운데 일어난다. 역사적인 사건으로 마을의 평화는 깨어진다. 〈이카로스의 추락〉은 옛 이야기 속에서 특별한 역할을 하는 태양을 강조하기 위해 상당히 밝은 색채로 그려졌다. 그에 비해 그리스 영웅이 사랑하는 아내 에우리디케를 되찾기 위해 저승세계로 내려간다는 신화의 내용을 담은 〈오르페우스 신화〉(89쪽)에서는 어두운 색조가 두드러진다.

샤갈은 항상 뛰어난 예술을 창조하는 것을 목표로 삼고, 창작 활동의 여러 시기마다 각기 다른 방법으로 스스로 세운 목표에 접근했다. 그는 1957년의 유명한 성서 삽화 〈다프니스와 클로에〉(1961년 발표) 같은 석판화 작품을 제외하고는 주로 기념비적인 벽화, 모자이크, 태피스트리 그리고 스테인드글라스에 집중적으로 매달렸다.

세계적인 명성을 얻은 샤갈에게는 수많은 작품이 의뢰되었다. 가장 중요한 작업만 열거한다면 다음과 같다. 사부아에 있는 플라토 다시 교회의 실내 장식(1957년), 메츠 대성당의 창(1958년 착수), 프랑크푸르트 극장 로비의 벽화(1959년), 예루살렘의 대학 의료센터에 있는 유대교 회당의 창(1962년), 뉴욕 국제연합 건물의 창, 파리 오페라하우스 안의 천장화(1964년), 도쿄와 텔아비브, 그리고 뉴욕 메트로폴리탄 오페라극장의 벽화(1965년), 예루살렘의 새 국회의사당 건물 벽화(1966년), 니스대학의 모자이크(1968년), 취리히 성 마리아 대사원의 스테인드글라스(1970년), 니스의 샤갈 미술관의 모자이크(1971년), 랭스 대성당의 창, 시카고 퍼스트내셔널 은행의 모자이크(1974년), 그리고 마인츠에 있는 성 슈테판 성당의 창(1978년 착수) 등이 있다. 샤갈 자신도, 작품을 의뢰한 사람들도 샤갈의 작품이 특정한 종교의 영역에 속한다고 생각하지 않았다. 샤갈은 자신의 재능을 유대교 회당이나 성당에 공평하게 사용했다. 심지어 공산주의자 페르낭 레제도 예배당 내부에 그림을 그렸다!

바바의 초상
Portrait of Vava
1966년, 캔버스에 유채, 92×65cm
개인 소장

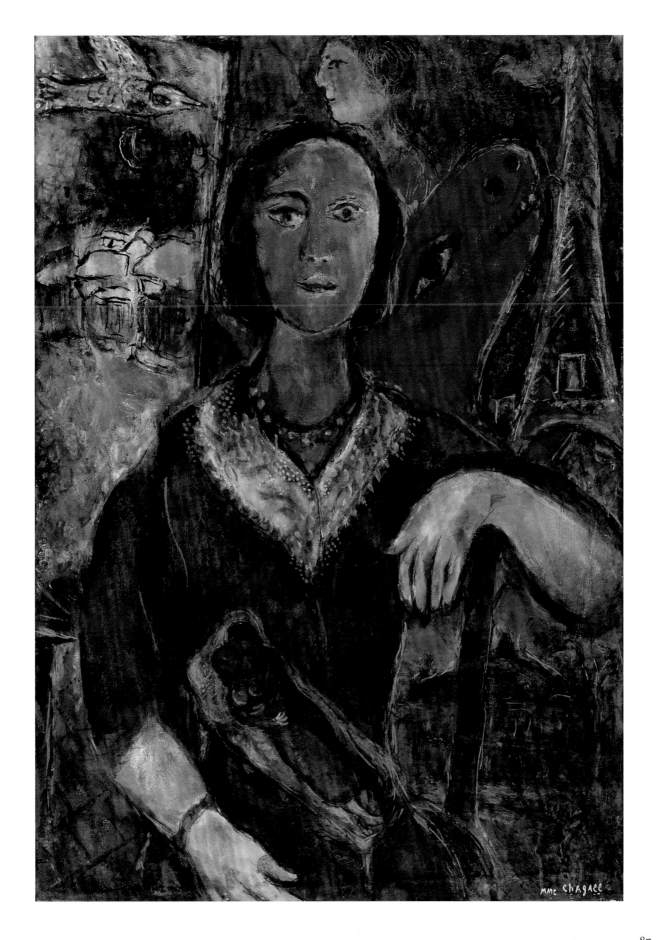

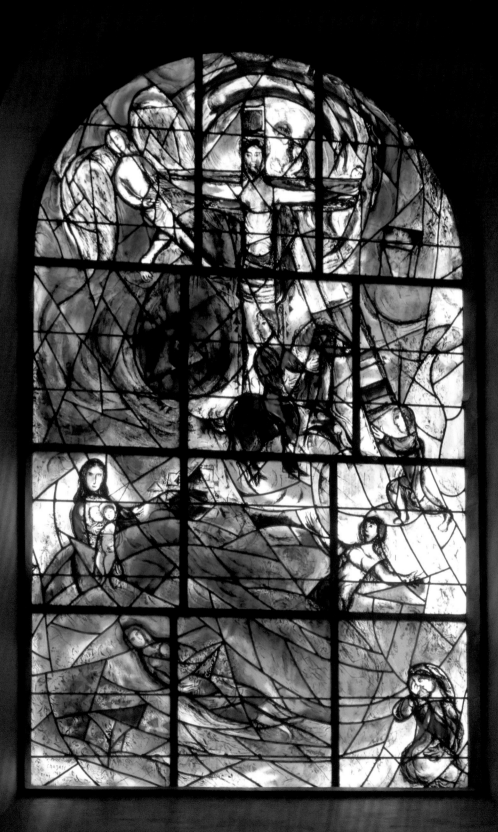

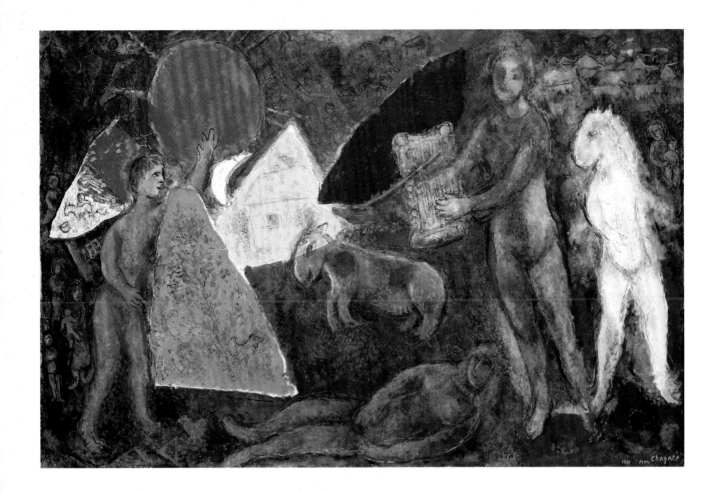

마티스도 그랬다. 하지만 샤갈은 마티스가 방스에 있는 교회에 작업한 것을 보고, 그가 작업한 장식이 예배를 드리는 장소에 적합하지 않으며 자신의 방식이 이런 성질의 작업에 어울린다고 생각했다. 보편적이고 종교적인 분위기를 인상적으로 그리는 것이 중요하므로, 특수한 이미지는 부차적인 의미일 뿐이다. 예를 들어, 영국 켄트주 터들리에 있는 올세인트 교회의 샤갈이 만든 창은 소녀의 죽음을 암시적으로 언급한다. 소녀가 바다에서 사고로 익사하자 소녀의 부모가 샤갈에게 이 작업을 의뢰했다. 이 개인적인 비극은 샤갈이 자주 사용하는 인물과 종교적인 상징에 의해 눈길을 끈다. 그러나 가장 눈길을 끄는 것은 대자연에서 차용한 모티프이다. 모든 것이 물에 잠긴 듯 보이는 파란색의 모티프는 우리를 묵상과 참회의 과정으로 이끄는 신비한 분위기를 만들어낸다.

20세기 예술가들 가운데, 전혀 타협할 수 없다고 생각되는 것을 조화시키는 재능을 가진 사람은 샤갈뿐이었다. 샤갈은 수백 년에 걸쳐 서로 멀어져버린 종교 공동체와 이데올로기, 특히 예술적 이데올로기들 사이의 간극을 메웠다. 샤갈의 통합력은 인간애의 하나인 평화로운 가정과 형제애로 가득한, 평화로운 세계에 대한 사람들의 기원을 만족시켰다. 그의 위로의 메시지는 고대 그리스의 이상향 아르카디아와 파라다이스(천국), 엘리시온(극락)이 하나 된 것이다. 마르크 샤갈은 서로 다른 세계 사이를 여행하는 전령이었다.

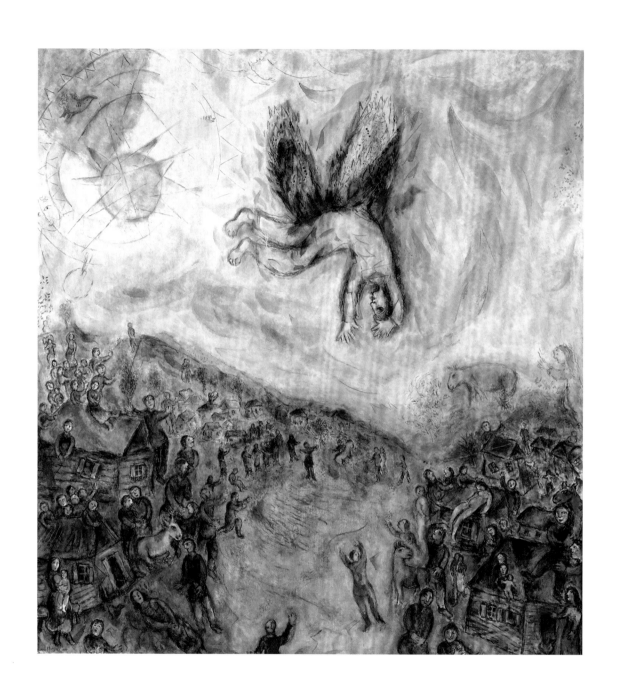

이카로스의 추락
The Fall of Icarus
1975년, 캔버스에 유채, 213×198cm
파리 국립근대미술관(퐁피두센터)

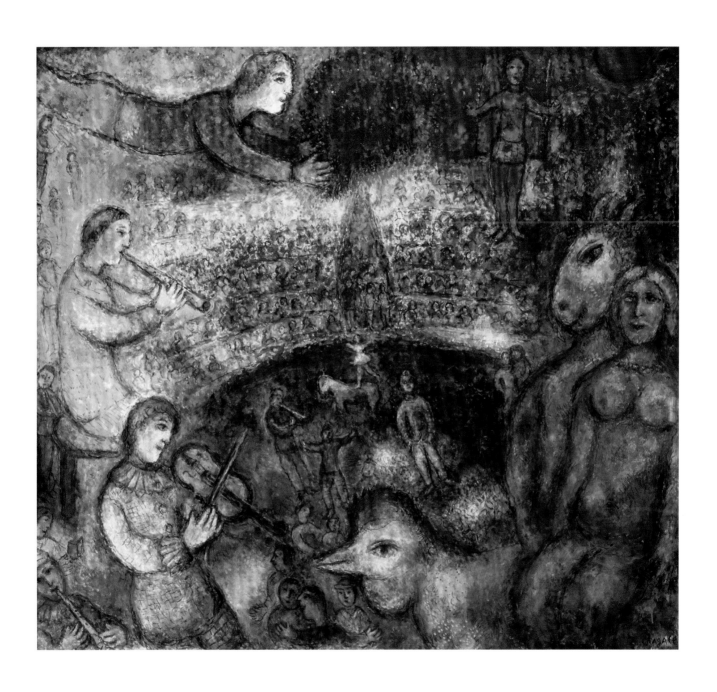

대행진
The Grand Parade
1979 – 80년, 캔버스에 유채, 119×132cm
개인 소장

마르크 샤갈(1887 – 1985)
삶과 작품

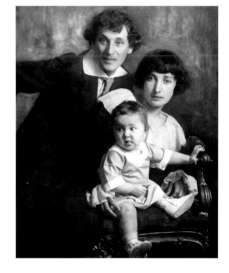

1887 마르크 샤갈은 7월 7일 백러시아 비텝스크에서 유대인 가정의 아홉 남매 중 첫째로 태어났다. 어머니 페이가 이타는 순박한 여인이었으며, 아버지 자하르는 청어 창고에서 일했다.

1906 공립학교를 졸업한 후, 예후다 펜의 문하생으로 그의 화실에 다닌다.

1907 친구 메클레르와 상트페테르부르크로 가서, 왕립협회가 미술을 보호하고 장려하기 위해 설립한 미술학교에서 공부한다.

1908 레온 바크스트가 운영하는 즈반체바 학교로 전학하여, 1910년까지 다닌다.

1909 가끔 비텝스크를 방문한다. 그곳에서 훗날 결혼하게 될 유대인 보석상의 딸 벨라 로젠펠트와 만난다.

1910 후원자의 도움으로 파리로 간다. 반 고흐와 야수파 화가들의 작품에서 색의 강렬한 사용에 매료된다. 〈탄생〉(11쪽)

1911 '앵데팡당'전에 〈나와 마을〉(21쪽)을 출품한다. 레제, 모딜리아니, 그리고 수틴 등이 살고 있던 '라 뤼슈(벌집이라는 뜻)'의 화실로 이사한다. 레제, 상드라르, 아폴리네르, 들로네와 친교를 나눈다.

1912 '앵데팡당'전과 '가을 살롱'전에 출품한다. 〈가축 장사〉(30 – 31쪽)

1913 아폴리네르의 소개로 친해진 베를린의 화상 헤르바르트 발덴을 통해 베를린의 '가을 전시회'에 출품한다.

1914 발덴의 베를린 갤러리 '슈트룸'에서 첫 번째 개인전을 연다. 베를린에서 비텝스크로 여행, 그곳에서 제1차 세계대전이 발발한 것을 알게 된다. 파리와 베를린에 남겨둔 작품을 대부분 잃어버린다. 상트페테르부르크에서 군 관련 업무를 맡아 일한다.

1915 7월 25일 비텝스크에서 벨라 로젠펠트와 결혼하고, 그해 가을에 페트로그라드로 이사한다. 〈누워 있는 시인〉(41쪽), 〈생일〉(42쪽)

1916 딸 이다가 태어난다. 모스크바와 페트로그라드에서 전시를 한다.

1917 – 18 비텝스크 지역의 순수미술 인민위원에 임명되어 고향으로 돌아온다. 비텝스크에 근대적인 미술학교를 세우고, 리시츠키, 말레비치와 함께 학생들을 가르친다. 10월 혁명 1주년 기념행사를 지휘한다. 샤갈에 관한 첫 번째 연구논문이 출간된다. 말레비치와 말다툼한 뒤 미술학교를 그만둔다. 〈묘지의 문〉(45쪽)

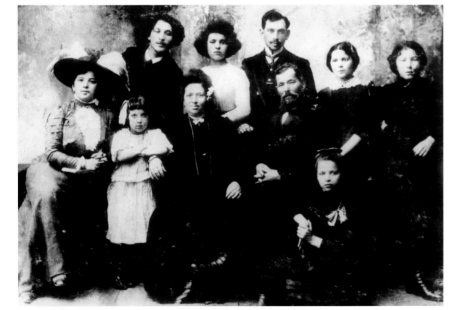

위
마르크 샤갈과 벨라, 그리고 딸 이다와 함께.
1916 – 17년.

왼쪽
비텝스크의 샤갈 가족. 1900년대 초.

92쪽
1960년경의 마르크 샤갈.

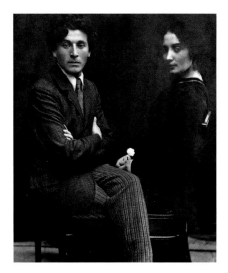

마르크 샤갈과 벨라. 1915년경.

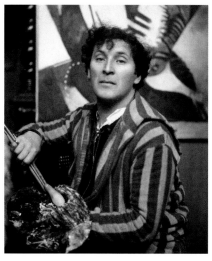

〈비텝스크의 랍비〉(1914 – 22) 앞에 있는 샤갈.
파리, 1922년.

1919 – 20 페트로그라드에서 열린 첫 번째 공식적인 '혁명미술전'에 작품을 출품한다. 혁명 정부에서 샤갈의 그림 12점을 사들인다. 모스크바로 이사를 하고, 유대인 극장의 벽화와 장식을 제작한다.

1921 모스크바 근교 말라호프카의 '전쟁고아들의 집'에서 미술교사로 일한다.

1922 아내와 딸과 함께 행복을 찾아 러시아를 떠나 파리로 간다. 베를린에 들러 발덴에게 맡겼던 150점의 작품의 매각을 둘러싼 소송을 제기한다. 화상 파울 카시러를 위해 에칭 시리즈 '나의 삶'을 완성한다.

1923 파리에 정착한다. 출판업자 볼라르를 위해 고골리의 『죽은 혼』의 삽화를 그린다(1948년 출간).

1924 파리에서 첫 번째 회고전을 개최하고, 여름휴가를 브르타뉴에서 보낸다.

1925 볼라르의 의뢰를 받아 라퐁텐의 『우화집』의 삽화를 그린다(1952년 출간). 〈농부의 삶〉(53쪽)

1926 – 27 뉴욕에서 첫 개인전을 연다. 서커스 화집을 위해 19점의 구아슈 작품을 제작한다. 여름을 오베르뉴에서 보낸다.

1928 『우화집』을 작업한다. 여름을 세레에서, 겨울을 사부아에서 보낸다.

1930 볼라르가 성서 삽화 작업을 의뢰한다. 〈곡예사〉(59쪽)

1931 자서전 『나의 삶』이 벨라의 번역으로 출간된다. 가족과 함께 미술관의 개관행사에 참석하기 위해 텔아비브를 방문한다. 팔레스타인, 시리아, 이집트를 여행하면서 성서에 등장하는 풍경을 조사한다.

1932 네덜란드를 여행한다. 렘브란트의 에칭 작품을 처음으로 보게 된다.

1933 바젤 미술관에서 대회고전을 연다.

1934 – 35 스페인 여행 중, 엘 그레코의 작품에 감명을 받는다. 빌나와 바르샤바를 여행한다. 여행 중 유대인에 대한 위협을 느낀다.

1937 프랑스 시민권을 얻는다. 많은 그림이 나치의 '퇴폐 미술'에 해당되어, 59점이 몰수된다. 피렌체 여행. 〈혁명〉(60 – 61쪽)

1938 십자가에 못 박힌 예수를 주제로 한 그의 그림들은 고통 받는 유대 민족을 떠오르게 한다.

브뤼셀에서 전시회를 개최한다. 〈백색의 예수 수난도〉(63쪽)

1939 – 40 '카네기 회화상'을 수상한다. 전쟁이 발발하자 작품을 챙겨 루아르로 이주했다가, 그 후 프로방스의 고르드로 피난한다.

1941 마르세유를 여행하던 중에 뉴욕 현대미술관의 초청으로 뉴욕으로 간다. 그가 뉴욕에 도착한 6월 23일 독일이 러시아를 침공한다.

1942 멕시코에서 여름을 보내고, 뉴욕 메트로폴리탄 오페라극장에서 상연될 차이코프스키 발레 '알레코'의 무대장치를 디자인한다.

1943 뉴욕 근방의 크랜배리 호숫가에서 여름을 지낸다. 유럽의 전쟁이 기세를 더해가자 매우 괴로워한다. 〈강박 관념〉(66 – 67쪽)

1944 9월 2일 벨라가 바이러스 감염으로 사망한다. 샤갈은 몇 개월 동안 아무런 작업도 할 수 없게 된다. 〈녹색 눈을 가진 집〉(73쪽)

1945 벨라가 사망한 뒤 처음으로 다시 그림을 그리기 시작한다. 뉴욕 메트로폴리탄 오페라극장에서 상연될 스트라빈스키 발레단의 '새'의 의상을 디자인한다.

1946 뉴욕 현대미술관과 시카고에서 회고전을 연다. 전쟁 후 처음으로 파리를 방문한다. 『아라비안나이트』 채색 석판화 작업을 한다. 아들 데이비드를 낳은 버지니아 해거드 맥닐을 만난다.

1947 파리 국립근대미술관에서 전시회 개최 후 암스테르담과 런던에서 전시회를 개최한다. 〈성모와 썰매〉(75쪽)

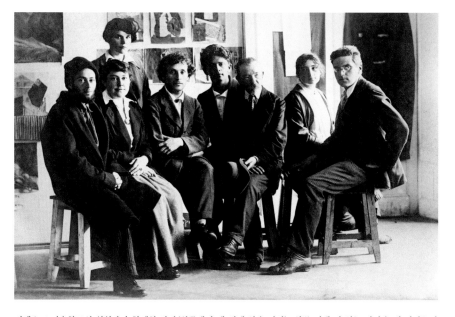

비텝스크 미술학교의 위원단과 함께한 샤갈(왼쪽에서 세 번째 앉은 사람). 왼쪽 뒤에 서 있는 사람은 엘 리시츠키이다. 오른쪽에서 세 번째가 비텝스크의 샤갈의 첫 번째 스승 예후다 펜이다. 1919년 가을.

마르크 샤갈. 뉴욕, 1942년.

마르크 샤갈. 방스, 1965년경.

마르크 샤갈과 발렌디나. 방스, 1955년경.

1948 8월 완전히 프랑스로 돌아와 생제르맹앙레 근처의 오르주발에 살게 된다. 제25회 베네치아 비엔날레에서 판화 부문 1등상을 수상한다.

1949 코트다쥐르의 생장카프페라로 이사한다. 런던 워터게이트 극장의 벽화를 그린다.

1950 방스에 정착한다. 처음으로 도자기를 만든다. 취리히와 베른에서 회고전을 개최한다.

1951 전시회 개관 행사를 위해 예루살렘을 여행한다. 첫 조각 작품을 제작한다.

1952 7월 12일 줄리 발렌티나 브로드스키(바바)와 결혼한다. 출판업자 테리아드가 석판화 〈다프니스와 클로에〉를 의뢰한다. 라퐁텐의 『우화집』이 출간된다. 바바와 함께 처음으로 그리스를 여행한다.

1953 토리노에서 전시회를 연다. 파리 시리즈를 제작한다. 〈베르시의 강둑〉(78쪽), 〈센강의 다리〉(79쪽)

1954 두 번째 그리스 여행을 한다. 〈다프니스와 클로에〉 제작한다.

1955/56 하노버, 바젤 그리고 베른에서 전시회를 개최한다. 석판화 〈서커스〉 시리즈를 제작한다.

1957 '샤갈의 집' 개관식을 위해 하이파를 방문한다.

1958 파리 오페라극장에서 상연하는 라벨의 발레 '다프니스와 클로에'의 디자인을 맡는다. 시카고와 브뤼셀에서 강연을 한다. 메츠 대성당의 스테인드글라스 제작한다.

1959 '미국 예술문학학회'의 명예회원이 된다. 글래스고대학에서 명예학위를 받는다. 파리, 뮌헨, 함부르크에서 전시회를 연다. 프랑크푸르트 극장의 벽화를 제작한다.

1960 코펜하겐에서 코코슈카와 함께 '에라스무스상'을 받는다. 예루살렘 하다사대학 의료센터에 있는 유대교 회당의 창을 스테인드글라스로 제작한다.

1962 스테인드글라스의 축성식을 위해서 예루살렘을 여행한다. 메츠 대성당의 스테인드글라스를 완성한다.

1963 도쿄와 교토에서 회고전을 개최하고 워싱턴을 여행한다.

1964 뉴욕을 여행한다. 국제연합 건물의 스테인드글라스를 제작하고, 파리 오페라하우스의 천장화를 완성한다.

1965 새로 지은 뉴욕 메트로폴리탄 오페라극장과 링컨센터의 벽화 제작에 착수하고, 오페라 '마술피리'의 디자인을 맡는다. 레지옹 도뇌르 대십자 훈장(코망되르)을 수여 받는다.

1966 예루살렘 새 국회의사당 건물의 모자이크와 12점의 벽화 패널을 제작한다. 링컨센터 제막식에 참석하기 위해 뉴욕을 방문한다. 방스를 떠나 생폴드방스 근처에 새로 지은 집으로 이사한다. 〈출애굽기〉(81쪽), 〈전쟁〉(82-83쪽)

1967 모차르트의 '마술피리' 첫날 공연에 참석하기 위해 뉴욕을 방문한다. 취리히와 쾰른에서 '80세 기념 회고전'을 연다. 예루살렘 국회의사당을 장식할 태피스트리 3점을 디자인한다.

1968 워싱턴으로 여행을 떠난다. 메츠 대성당의 스테인드글라스, 니스대학의 모자이크를 제작한다.

1969 니스의 국립 샤갈 성서메시지 미술관의 초석을 놓는다. 국회의사당의 태피스트리 제막을 위해 이스라엘 방문한다.

1970 취리히 대사원에 스테인드글라스 헌정. '샤갈에 대한 경의'전이 파리 그랑팔레에서 열린다.

1972 시카고 퍼스트내셔널 은행의 모자이크 작업 착수한다.

1973 모스크바와 레닌그라드를 여행한다. 니스에 국립 샤갈 성서메시지 미술관 개관한다.

1974 랭스 대성당에 스테인드글라스를 헌정한다. 모자이크의 제막식을 위해 시카고를 방문한다.

1975-76 시카고에서 종이에 그린 작품들을 전시한다. 일본 다섯 개 도시 순회전을 개최한다. 〈이카로스의 추락〉(90쪽)

1977-78 프랑스 대통령으로부터 '레지옹 도뇌르 대십자 훈장(그랑도피시에)'을 수여받는다. 이탈리아와 이스라엘을 방문한다. 마인츠의 성 슈테판 성당의 스테인드글라스 제작 착수. 피렌체에서 전시회를 연다.

1979-80 뉴욕과 주네브에서 전시회를 연다. 니스의 샤갈 성서메시지 미술관에서 '다윗의 시(詩)'전을 개최한다.

1981-82 하노버, 파리, 취리히에서 판화 작품 전시회를 개최한다. 스톡홀름 근대미술관과 덴마크 훔레백에 있는 루이지아나 미술관에서 회고전을 개최한다(1983년 3월까지).

1984 파리 퐁피두센터, 니스, 생폴드방스, 로마 그리고 바젤에서 회고전을 개최한다.

1985 런던 왕립미술학교와 필라델피아 미술관에서 회고전을 개최한다. 3월 28일 생폴드방스에서 사망한다.

도판 저작권

The publishers would like to express their thanks to the archives, museums, private collections, galleries and photographers for their kind support in the production of this book and for making their pictures available. If not stated otherwise, the reproductions were made from material from the archives of the publishers. In addition to the institutions and collections named in the picture descriptions, special mention is made of the following:

© ADAGP, Paris 2016–Photo: ADAGP Image Bank: p. 42
© akg–images: pp. 30/31, 40, 55, 78; akg–images/Sambraus: p. 88
© Albert Winkler: p. 92
© Archives Marc et Ida Chagall, Paris: pp. 93–95
© Art Institute of Chicago: p. 63
© ARTOTHEK/Joachim Blauel: pp. 4, 47; ARTOTHEK/Hans Hinz: pp. 26, 32;

ARTOTHEK/Christie's Images: pp. 76, 91
Bouquinerie de l'Insitut © digital photography, Kaufmann Prepress, Stuttgart/Thomas Bauer Studio, Stuttgart: pp. 36, 77
© bpk/Kunstsammlung Nordrhein–Westfalen, Düsseldorf/Photo: Walter Klein: p. 39; bpk/The Metropolitan Museum of Art: pp. 56, 72; bpk/RMN–Grand Palais/CNAC–MNAM: p. 45; bpk/RMN–Grand Palais/Philippe Migeat: pp. 66/67
© Bridgeman Images: pp. 2, 10 top, 14, 18, 20, 53, 54, 62, 69, 74, 79, 81
© Photo CNAC/MNAM, Dist. RMN–Droits réservés: p. 90
© Photo CNAC/MNAM, Dist. RMN–Philippe Migeat: p. 43
© Photo CNAC/MNAM, Dist. RMN–Adam Rzepka: p. 59
© Ewald Graber: pp. 73, 84, 85, 87
© Kunsthaus Zürich, Zurich. All rights reserved: pp. 11, 82/83

© Kunstsammlung Nordrhein–Westfalen, Düsseldorf/Photo: Walter Klein: p. 6
Philippe Migeat, Paris © Musée national d'art moderne, Centre Georges Pompidou, Paris: pp. 23, 60/61
© The Museum of Modern Art, New York: p. 21
© Philadelphia Museum of Art, Philadelphia: pp. 17, 37, 38, 52
© SCALA, Florence: pp. 33, 89
© The Solomon R. Guggenheim Foundation, New York: p. 24; The Solomon R. Guggenheim Foundation/David Heald: p. 49
© Stedelijk Museum, Amsterdam: p. 75
© Tate, London: p. 41

The quotes from Chagall's autobiography *My Life* are taken from Da Capo Press' edition of this book (Boston 1994).

마르크 샤갈
MARC CHAGALL

발행일	2023년 11월 6일
지은이	인고 발터 · 라이너 메츠거
옮긴이	최성욱
발행인	이상만
발행처	마로니에북스
등록	2003년 4월 14일 제2003–71호
주소	(03086) 서울특별시 종로구 동숭길 113
대표전화	02–741–9191
편집부	02–744–9191
팩스	02–3673–0260
홈페이지	www.maroniebooks.com

Korean Translation © 2023 Maroniebooks
All rights reserved

© 2023 TASCHEN GmbH
Hohenzollernring 53, D–50672 Köln
www.taschen.com

© for the works of Marc Chagall:
VG Bild-Kunst, Bonn 2023

Printed in China

본문 2쪽

마르크 샤갈
1928년

본문 4쪽

마르스 광장
Field of Mars
1954 – 55년, 캔버스에 유채,
149.5 × 105cm
에센, 폴크방 미술관

ISBN 978–89–6053–647–0(04600)
ISBN 978–89–6053–589–3(set)

책값은 뒤표지에 있습니다.